建築小學

獅子

樓慶西　著

目　錄

獅子老虎 /001

老虎 /003

獅子 /008

獅子老虎誰厲害 /010

獅子守門 /015

陵墓前的獅子 /017

宮殿門前的獅子 /033

住宅大門前的獅子 /042

牌樓上的獅子 /052

獅子上房 /063

屋頂部分的獅子 /065

木構架上的獅子 /071

牌樓上的獅子 /087

獅子群像 /091

獅子形象的時代風格 /093

明清時代的獅子群像 /108

獅子文化 /135

獅子禮品 /137

走向民間的獅子 /142

獅子舞蹈 /145

獅子的人化 /152

現代獅子 /165

獅子老虎

老虎

　　老虎是生活在山林野地裹的猛獸，屬貓科動物，性兇悍勇猛，能食百獸。小者飛禽野兔，大者如鹿等，皆為老虎的捕食對象。在中國，古人很早就認識了老虎。河南濮陽西水坡村出土了一座距今有六千年的古墓，在祖先遺骨兩側，由蚌殼砌成一龍一虎的形象；距今三千年的河南殷墟的甲骨文中已有"虎"字；在距今兩千年的漢代墓穴的畫像磚上，更有不少虎的形象，有在行進中的虎，有跳躍、奔跑中的虎，它們的形象神態都很逼真而生動。

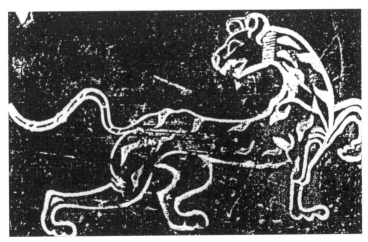

漢代畫像磚上的老虎

由於虎生性兇猛，人們對它敬畏，將其發展成為威武的象徵。古籍《山海經》中記載："滄海之中，有度朔之山，上有大桃木，其屈蟠三千里，其枝間東北曰鬼門，萬鬼所出入也。上有二神人，一曰神荼，一曰鬱壘，主閱領萬鬼。惡害之鬼，執以葦索，而以食虎。"在這一段描述中，不但確立了把守鬼門關的神人神荼、鬱壘為古代第一代門神，而且也確立了老虎能食惡鬼的地位。

　　在留存至今的秦、漢瓦當中有雕塑著龍、虎、鳳、龜四獸的瓦當，在眾多的以動物、植物、幾何紋為裝飾的瓦當中，它們地位最高，多用在當年宮殿屋頂上。由此可見，至遲在

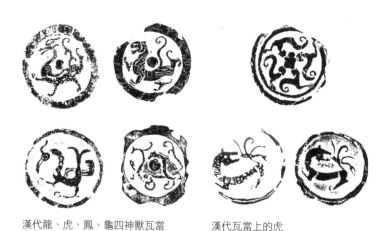

漢代龍、虎、鳳、龜四神獸瓦當　　　　漢代瓦當上的虎

秦漢時期，老虎已經與龍、鳳、龜一起，成為四神獸之一了。

在中國封建社會的歷朝歷代，國家的兵權都集中掌握在皇帝手中，如遇將帥領兵征戰在外，則皇帝交付"兵符"。兵符由青銅、玉石或木製成虎形，所以稱為"虎符"。虎符由左右兩半合成，交將帥一半，另一半留在朝廷。每遇皇帝有軍令下達，則由使臣攜帶此半虎符前往傳令，將帥驗完虎符後才能執行軍令。由此可見，老虎已經具備了十分重要的象徵地位。

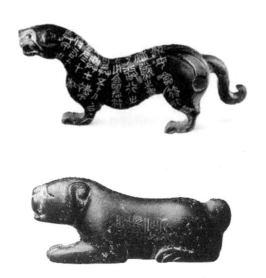

秦漢時期的虎符

老虎這種威武、強悍的象徵意義也步入了百姓的生活。在廣大農村，為了兒孫的健康強壯，婦女在懷孕時即在臥室牆上張貼虎形圖畫。子女出生後，家人則給他們戴虎頭帽，穿虎頭鞋，枕虎形枕，繫繡有虎形的圍兜。人們還將幼兒稱"虎娃"，幼女稱"虎妞"，祝福他們長得"虎頭虎腦"。在民間年畫、剪紙、皮影、麵食品等工藝品題材中，也有很多虎的各種形象，在中華大地上形成一種虎的文化。

虎頭鞋

虎形枕

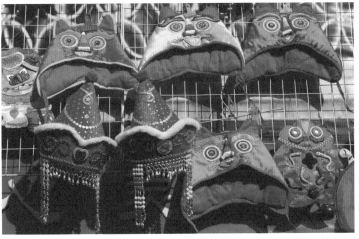

虎形帽

獅子

獅子與老虎一樣，屬貓科動物，但它的原產地卻不在中國，而在非洲、西亞和印度等地。外國的獅子何時傳入中國，又是怎樣傳進來的 —— 根據已知史料，獅子的傳入大致有兩條途徑。

一是作為貢品，由外國使者來中國訪問時進獻給帝王的。西漢漢武帝時期（公元前 140 年 — 公元前 87 年）開通了中國通往西域的絲綢之路，西域各國與中國的使臣得以頻繁往來，由此中國的絲綢、瓷器能夠遠銷域外；而西域各國的象牙、珍珠，也紛紛進入中國，獅子也是在這時期傳入的。據《後漢書》記載，東漢章和元年（87 年）西域月氏國使臣向漢帝進獻獅子；東漢章和二年（88 年）安息國（今伊朗）使臣又進獻獅子。此後至唐、宋，也有這類各國來中國進獻獅子的記載。這時的獅子只是一種性格兇猛的禽獸，被關在籠子裏供人參觀。

二是隨佛教傳入中國。佛教產生於古印度，創始人為釋迦牟尼，本是迦毗羅衛國的王子。據說他二十九歲時離別妻子與幼兒，雲遊四方去尋找解脫人生苦難之道，六年後終於覺悟成道，創立了佛教。之後釋迦牟尼四處傳道，影響大增。隨著這位佛祖威望的日益提高，他的身世也被神化。傳說佛祖出生時，有五百隻獅子從雪地走來，侍列於門前迎接佛的誕生。獅子既

然為猛獸，在盛產獅子的古印度自然成為百姓敬畏之物，所以用五百獅子迎接佛的誕生也屬情理之事。之後，又說佛在傳道說法時也是坐在獅形座上，其傳道聲洪亮猶如獅子吼。《大智度論》中稱"佛為人中獅子，佛所坐處若房、若地，皆名獅子座"。

文殊菩薩是佛教中四大菩薩之一，其坐騎也固定為一隻獅子。總之，百姓敬畏的獅子也成了佛教中的護法獅。如果說早期外國使臣只是將獅子作為一種珍獸贈送給中國皇帝，那麼隨著佛教傳入的獅子則已經具備了威武、力量的象徵意義。

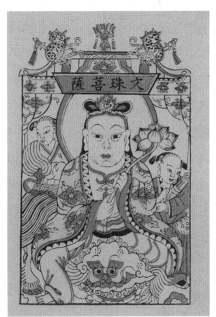

文殊菩薩像

獅子老虎誰厲害

老虎，這種在中國被公認為"獸中之王"的猛獸，早已成為威武、兇悍的象徵，它的形象上登四神獸之列，下達千萬戶普通百姓之家。老虎的地位按說是外來的獅子不可相比的。但在現實生活中，情況卻與此相反，在許多場合，獅子的地位卻比老虎重要。

中國封建社會長期皆奉行以"禮"治國，"禮"的核心是等級制，從城市的大小，城樓高低，道路寬窄，到人死後墳墓的大小，四周植樹的多少，都因城市所處地位（天子王城、諸侯國都、宗室都城）或主人身份地位之不同而區分。這種禮制到明清時期已經發展得十分完備。例如，在建築方面，從帝王宗室、各品級的官員到普通百姓，他們各自的住房除高低大小有區別之外，連大門形制、房屋台基高低、屋頂用瓦的材料與色彩皆有嚴格的等級區分，不可僭越。

當時的官員服裝也因官職品級的高低而規定出不同的裝飾紋樣。明清兩代官服的前胸與後背兩面各有一塊繡有不同紋樣的裝飾，清代的規定為文官裝飾各種鳥紋，武官裝飾各類獸紋，圖案分別是：

一品：文鶴，武麒麟；

二品：文錦雞，武獅；

三品：文孔雀，武豹；

四品：文雁，武虎；

五品：文白鷳，武熊；

六品：文鷺鷥，武彪；

七品：文鸂鶒，武犀牛；

八品：文鵪鶉，武犀牛；

九品：文練雀，武海馬。

清代二品武官服上的獅子標誌

清代四品武官服上的老虎標誌

在這一官服系列中，獅子是二品武官的標誌，而老虎卻為四品武官的標誌，中間差了兩級。為什麼會產生這樣的現象，這需要從古代中國對世界的認識論與文化心理中去尋找原因。

陰陽五行學說是中國古代對四周物質世界的認識，認為宇宙間萬物皆分陰陽，天為陽，地為陰；方位上，前為陽後為陰，上為陽下為陰；性別上，男為陽，女為陰；數字上，單數為陽，雙數為陰，如此等等，陰陽之間相互對立又相互依存。古人又認為宇宙萬物皆由五種基本元素組成，這就是木、土、水、火、金，它們之間存在相生與相剋的關係。木生火，火生土，土生金，金生水，水生木；木剋土，土剋水，水剋火，火剋金，金剋木。只因為有這種相生又相剋的關係，宇宙世界才能保持安定；只因為有了依賴又相互制約的關係，人類才能保持和諧。這種認識論與文化心理表現在社會生活的各個方面。

由龍、鳳、虎、龜組成具有象徵意義的四神獸在中國已經有數千年的歷史，四獸中又以龍與虎的描述最為常見，前面介紹過的河南濮陽西水坡村出土的六千年以前的古墓，在先人遺骨東西兩側就是蚌塑的龍與虎形象。《易經》中說：「雲從龍，風從虎。」居於天上雲間的神龍能呼風喚雨，人世間凡遇大旱之年或暴雨成災，人們都到龍王廟中祈禱龍王，在百姓心中，龍成了天神，神力無邊。

至漢代之後，龍成了封建帝王的象徵，使龍上升到更神

聖的地位。但是對於這樣神聖的龍王，百姓也創造出制服它的神話，這就是盛傳於民間的道家八仙，即呂洞賓、張果老、漢鍾離等八位道士。他們有男有女，有文有武，有身居朝廷的國舅，也有賣豆腐的平民百姓，而且也並不生活在同一朝代，但古代卻把他們組合成八仙集體。元、明時期有一曲雜劇《爭玉板八仙過海》描繪了八仙應邀渡東海去蓬萊仙島龍宮赴宴，因龍王之子搶奪了曹國舅用的玉板而激怒了八仙，在海上大戰龍王。八位仙人依靠團結一致各顯神通，終於戰勝了龍王一家，可見再神通廣大的龍王也會有八仙來制約和降服的。當然這只是戲曲描繪的神話，但卻反映出古人一物降一物的文化心理。

《易經》中說"風從虎"，意思是老虎能興風，世間一切因颱風、狂風引起的風災皆因老虎而起，只要制服了虎，風災自會消失。如何制服老虎，人們自然想到了獅子，同為獸中之王，一獸王降另一獸王自在情理之中。中國福建廈門港外的金門、大嶝島均為海中島嶼，四面臨海，常經受疾風侵襲，加之海拔較低，難以抵擋風沙之害。當地百姓相信風從虎，獅剋虎，所以特意用石料雕成獅子，蹲立風口以鎮煞風害，並將這些石獅美名為"風獅爺"。因此閩南一帶也形成了一種石獅信仰的民俗。

獅子既然能克制虎威，於是一些老虎懼怕獅子的描述不斷

地出現在文字之中，流傳於民間。宋末元初，周密著的《癸辛雜識》中記載：「近有貢獅子者，首類虎，身如狗，青黑色，宮中以為不類所畫者，以非真，其入貢之使遂牽至虎牢之側，虎見之，皆俯首帖耳不敢動。」像這樣的獅虎相見，虎皆俯首、不敢仰視的記載在多處見到。其實老虎與獅子皆為生活於山林原野中的猛獸，各有自己的活動領地，史籍中所記硬將二獸相近相會以比高低的情景是否真實很難考證。所以所謂獅能剋虎，獅子比老虎厲害很可能出自古人現實生活的需要，是一種古人對客觀世界認識所產生的心理反映。

獅子自漢朝作為一種異獸被獻送至中國，進而成為威武、勇猛的象徵，獅子終於走出叢林步入人間，開始了它在中華大地上的文明之旅。

獅子守門

陵墓前的獅子

中國古代建築由於採用的是木結構體系，所以能夠保持至今、歷史久遠的地面建築為數不多，唯有地下的墓室因為採用磚、石築造，又深埋地面之下，所以還保留了一批秦漢兩代甚至更早時期的陵墓建築。秦漢兩代在都城都建築過十分宏偉的宮殿建築群體，但至今都已蕩然無存，只有秦始皇陵和一批漢代皇陵如今仍安然保存在地下。

根據中國古代的禮制和人生理念，古人認為人死後只是身體的消亡，而靈魂不滅，只是到另一個天國去重新生活。尤其是帝王、官員，希望繼續他們在世時的豪華生活和擁有的權勢，特地把他們的生活用品、侍從人員都做成石器或雕刻隨葬埋入地下和墓地。於是這一類的陵墓，除在地下墓室裏深藏著一批石雕、磚雕製品之外，在地上還能見到一系列的石人、石獸和石柱。這就是石像生。它們在陵墓前組成儀仗隊，排列在神道兩側，極大地增添了陵墓的威嚴與氣勢。我們正是在這些石雕作品中，見到了早期的守門石獅。

西漢時期的皇陵大部分建造在都城長安附近，即咸陽至興平一帶，其中規模很大的茂陵為漢武帝之陵。武帝在位五十餘年，在他登上皇位的第二年即開始建陵，至公元前 87 年下葬。據記載，陵前有石像生與殿屋，可惜如今只剩下一座巨大的錐

形土堆，石像生已不見蹤影。但是在茂陵東邊的霍去病墓上卻見到了一批石像生。霍去病為西漢著名武將，受朝廷之命遠征匈奴，六戰六勝，解除了朝廷邊患，安定了民生，建立赫赫戰功，二十四歲即身亡。武帝為了表彰這位年輕武將，特將他安葬在茂陵一側作為帝王隨葬之墓，這也算是很高的禮遇了。霍墓由石雕、豎石、墳塚、草木組成一座完整的陵園。墓地的石雕由馬踏匈奴、臥馬、躍馬、臥虎、臥象、臥牛、石蛙、石魚兩件、野人、野獸食羊、人與熊、野豬、臥蟾共十四件組成，它們零散地分佈在墓地草木叢中，藝術地再現了霍去病當年馳騁於邊疆草木之地的征戰環境。十四件石雕中有臥虎之像，但這裏的石虎並非守衛墓門之獸，而只是草叢眾獸中的一員。霍墓建於漢武帝元狩六年（公元前 117 年），那時，獅子還沒有進入中國，自然不可能在這裏見到獅子的形象。

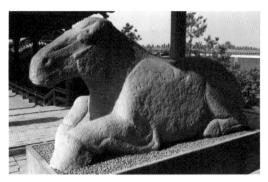

陝西咸陽霍去病墓的石雕臥馬

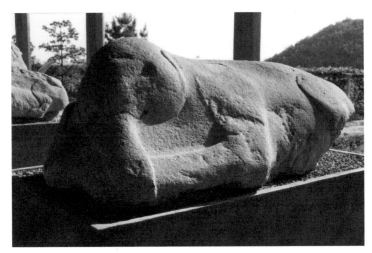

陝西咸陽霍去病墓的石雕臥象

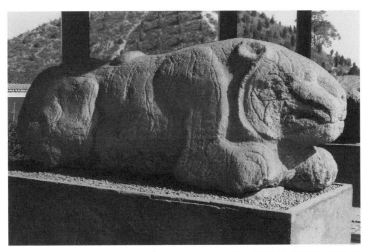

陝西咸陽霍去病墓的石雕臥虎

人們所熟知的北京郊區的明代十三陵，陵前有一條長達千米的神道，神道兩側豎立著石人與石獸，這種墓前設神道的制度自西漢以來就十分盛行。在漢代，上自帝王陵下至貴族墓，皆有或長或短的神道，兩側設石獸，道的前端多設有石闕一對，作為墓道之入口。

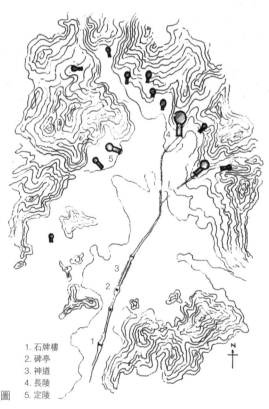

1. 石牌樓
2. 碑亭
3. 神道
4. 長陵
5. 定陵

北京十三陵區圖

留存至今的四川雅安的高頤闕，是目前能見到的漢代石闕中形象較為完整者。它位於東漢朝臣高頤的墓前，除石闕外還有石獸一對，名天祿或辟邪。辟邪顧名思義，即辟防邪魔：生前辟邪是為防病消災保平安，死後辟邪為的是防鬼怪以利靈魂升仙。所以這類辟邪不但豎立在地上墓道兩側，而且也藏於墓室之中。二者不同之處在於一大一小，一為石造，一為玉製。但它們的形象卻是相同的。辟邪四肢著地，昂首挺胸，頭上有角，身生雙翼，造型威武有神，其形其神很像獅子。高頤闕建於漢獻帝建安四年（209 年），這時距離《後漢書》中記載的獅子進入中國的東漢章和元年（87 年）已經有一百二十餘年了。所以也可以說，辟邪是古代匠師以獅子為原型而創造出的一種瑞獸。

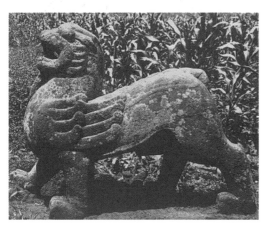

高頤墓的石雕辟邪

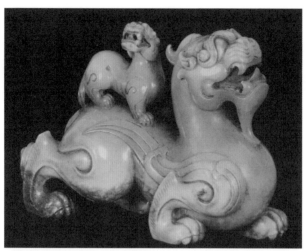

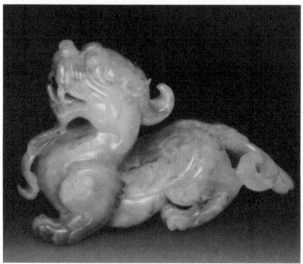

漢代墓中的玉雕辟邪

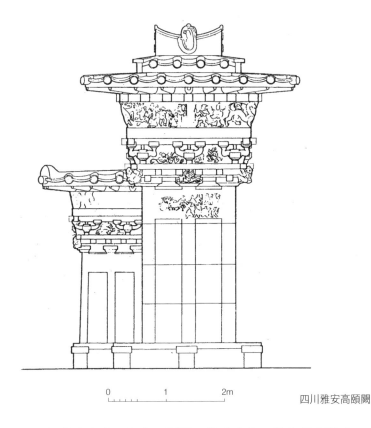

<div align="center">0 1 2m</div>

四川雅安高頤闕

　　江蘇省南京、句容、開陽一帶分佈著一批南朝時期（420
年 — 589 年）的陵墓，其中，貴族的墓前多發現有石雕辟邪
之像。值得注意的是，這批辟邪從形象到神態都與漢代的辟邪
十分相像，經歷朝代之更替，時隔兩百餘年，這不同地區的辟
邪，在藝術造型上竟能如此傳承。

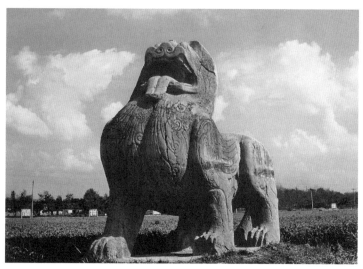

江蘇南京南朝梁蕭景墓前的石辟邪

　　唐代可稱為中國封建社會的鼎盛期，這時期的建築，尤其
是宮殿、陵墓這類屬於皇家的建築更是規模宏大，氣象萬千。
唐代皇陵一改人工在平地上挖墓起陵的方法，選用自然山體作
墳墓，位於陝西乾縣的唐代乾陵就是這種類型的皇陵。乾陵為
唐高宗李治和皇后武則天合葬之陵，它很好地利用梁山建陵，
將地宮置於梁山主峰北峰之下，以主峰的兩側峰為闕門，東西
對峙，陵墓神道即由此開始。自南而北，排列著華表、飛馬、
朱雀、石人等，但在這系列的石人、石獸中並沒有獅子的蹤

影。主峰之下的地宮四周圍有陵牆，牆界成方形，四面中央開門，門外均設石獅子一對。只有在這裏才看到獅子，它們是真正守衛著陵門的。在乾陵以及其他唐陵處見到的石獅，其造型接近真實的獅子，已經不是早期辟邪的那種藝術形象了。

陝西乾縣唐乾陵神道

唐乾陵神道及石獅

宋代的皇陵集中在河南鞏縣，這裏埋葬著北宋七位皇帝和宋太祖趙匡胤的父親趙弘殷，所以稱鞏縣的皇陵為"七帝八陵"。宋朝廷一反以前秦、漢、唐代皇帝生前選地造陵的做法，而規定皇帝死後方能建陵，而且要在七個月之內建成安葬。因此相對秦、漢、唐各代皇陵，宋皇陵規模都比較小，但其佈局也很講究和規範，每座皇陵皆由上宮、宮城、地宮、下宮四部分組成，在上宮之前設有鵲台、神道作為前奏，神道兩側排列石雕達二十三對。有華表、馴象人、瑞獸、角端、馬、虎、羊、密使、文臣、武將、門獅等。此外，在上宮的四座門外及下宮門外也多

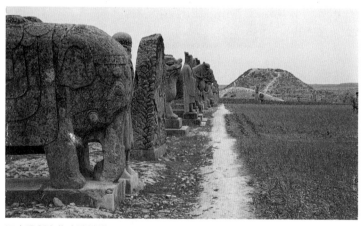

河南鞏縣宋代皇陵神道

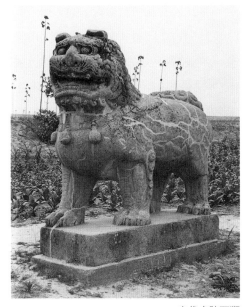

宋代皇陵石獅

有門獅一對。在宋陵，獅子守護陵門的職責是很明確的，而老虎
只是作為陵前禮儀隊伍中的一員而出現。

明代又恢復了早期封建王朝大建皇陵的習俗，先後在安徽
鳳陽、江蘇南京、北京等地建造了規模宏大的皇陵和皇陵區。

安徽鳳陽縣的明皇陵是明代開國皇帝朱元璋為其父母與兄
嫂建造的陵墓，始建於元代末年（1366年），明洪武二年（1369
年）復建。在這座陵前有一條長二百五十多米的神道，兩側排

列著三十二對石像生，有獨角獸兩對，獅八對，華表兩對，馬及馬官六對，虎四對，羊四對，文臣、武將、內使各兩對。在這裏，獅子與老虎並列於眾獸之中，而且石獅位居第二，在已知的各代皇陵中是最多的，顯然帶有守衛陵門之意。當地民間流傳著一種說法：是因為朱元璋之父終年六十四歲，所以石像生用三十二對，六十四隻。在南京明孝陵和北京明十三陵都各有一條很長的神道，神道兩側都排有系列的石人石獸。這兩處的石獸中都有獅子，它與麒麟、獬豸、象、駱駝、馬前後相列，各具有特定的象徵意義：獅子威武；獬豸公正，能分辨是非；駱駝耐勞，長途行走沙漠，象徵疆域遼闊；大象體大穩重，腳踏實地，表示江山永固；麒麟為四靈獸之一，吉祥仁善；駿馬馳騁千里，萬馬奔騰。這樣的佈局已經成了中國古代陵墓的常制。

　　清代皇陵分佈在遼寧新賓、瀋陽和河北的遵化、易縣等地，在諸座陵墓中都設有或長或短的神道。道兩側的石像生與明陵的相比，可以說大同小異，有時個別獸類不相同，如將獬豸換為狻猊，但獅子始終為諸獸之一，成為陵前禮儀隊伍中不可缺少的一員。

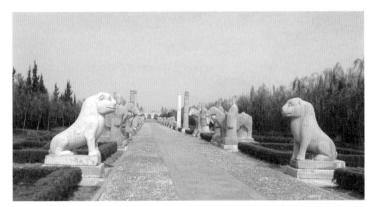

安徽鳳陽明代皇陵神道

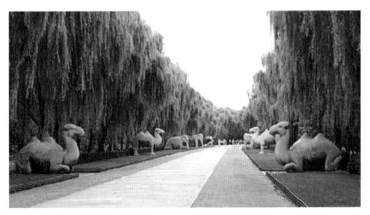

江蘇南京明孝陵神道

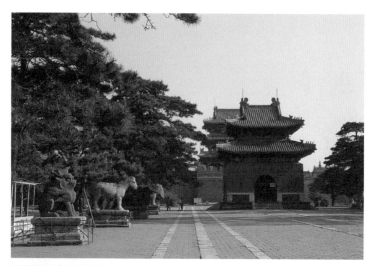

遼寧瀋陽清昭陵神道

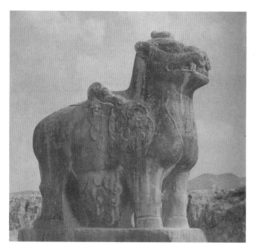

遼寧瀋陽清昭陵石獅

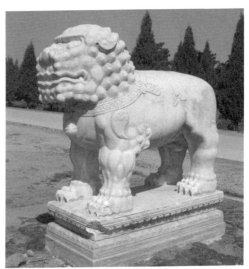

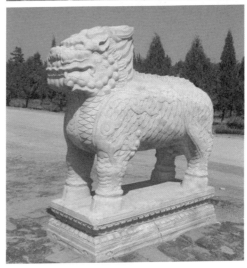

河北遵化清東陵石獅（組圖）

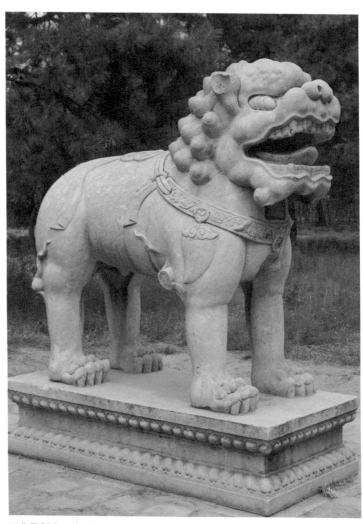

河北易縣清西陵石獅

宮殿門前的獅子

中國封建時期的歷代王朝，幾乎都建造過規模宏大的宮殿建築群，但保存至今的只有北京的紫禁城和遼寧的瀋陽故宮這兩處了。紫禁城位居古都北京的中心部位，它的外圍分別被皇城和內城、外城包圍著。人們要從外地進北京，由南而北需要通過外城的永定門、內城的正陽門和皇城的天安門才能到達紫禁城的南大門 —— 午門。獅子作為護衛大門的猛獸，在這些門前自然應該有它的蹤影。北京內城南大門 —— 正陽門原有的甕

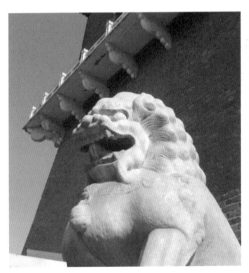

北京前門箭樓石獅

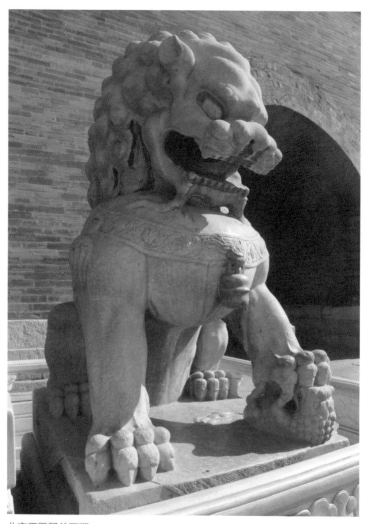

北京正陽門前石獅

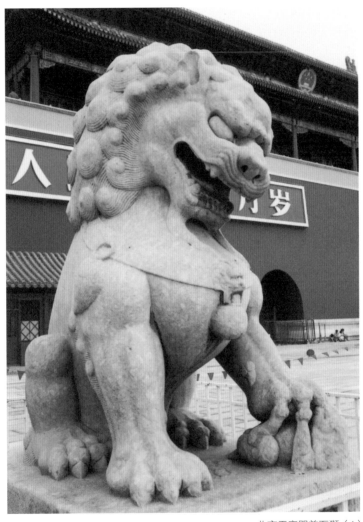

北京天安門前石獅（1）

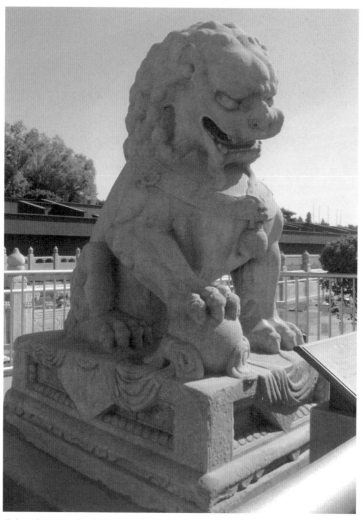

北京天安門前石獅（2）

城雖已拆除，但甕城的箭樓依舊保存。如今在箭樓門洞前和正陽門城樓中央門洞前都有一對石獅子分列左右，而皇城南大門的天安門前卻有石獅兩對，分列於門前金水河的南北兩側，守護著大門。

　　紫禁城為明清兩代的宮城，規模宏大，主要由前朝行政區和後寢生活區兩部分組成，此外還有東西兩側的寧壽宮、文華殿、武英殿等區。這些主要部分的建築群大門前都有護門的門獅。位於中軸線上的太和門為前朝建築群體的大門，一座九開間的大殿坐落在漢白玉石造的台基之上，門前左右各有一座銅獅子在守護著。銅獅蹲坐在一石一銅兩層須彌座上。獅頭微俯，兩眼平視前方，獅身大小和神態之嚴峻都居紫禁城內獅子之首。中軸線上另一座宮門乾清門為後寢部分的大門，其重要性自然在太和門之下。同樣為殿式門，但乾清門開間已成為五間，屋頂改為單簷歇山式，連門前的銅獅子體量也變小了，張著嘴，耷拉著眼，其神態也大不如太和門前的銅獅子。宮城東部有一組寧壽宮，是清代乾隆皇帝準備在退位後使用的建築群，具有相當的規模，也分為前朝的皇極殿和後寢的養性殿兩部分。在這兩部分的大門寧壽門與養性門前也都有一對銅獅護門，它們的體量自然都比太和門前的銅獅小。

　　紫禁城後寢部分的西部有一組養心殿，規模雖不大，但自清代雍正皇帝從乾清宮搬移到這裏居住之後，它的重要性大大

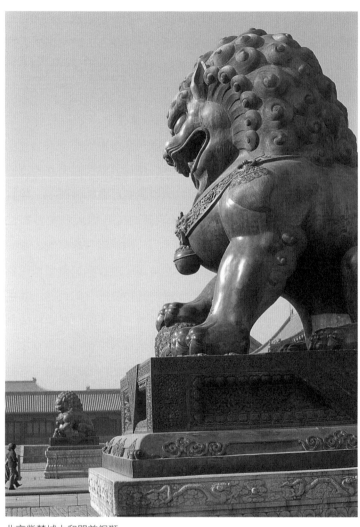

北京紫禁城太和門前銅獅

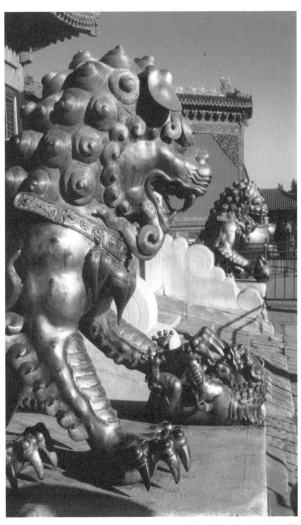

北京紫禁城乾清門前銅獅

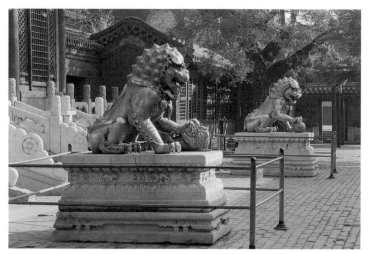

北京紫禁城寧壽宮養性門前銅獅

提升。雍正之後，清代歷代皇帝都在此殿活動。至清同治、光緒兩帝時，經歷了由西太后垂簾聽政的一段特殊歷史時期，如今養心殿內仍保留著當年垂簾聽政現場的實景。可能正因為如此，所以在這組不大的宮室大門前也設了兩座不大的銅獅子守門。慈禧太后在她兩朝聽政、權力極大的時期，下令將已經建好的陵墓大殿拆了重建，使大殿滿繪金色彩畫，連大殿台基上的龍鳳石雕也改為鳳在上、龍在下，形成龍追鳳的場面。但是在養心殿，西太后還不敢將獅子改大超過其他殿堂大門。

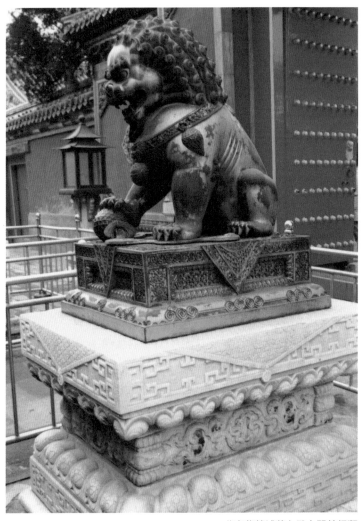

北京紫禁城養心殿大門前銅獅

住宅大門前的獅子

住宅供人居住生活，所以在諸類建築中住宅數量最多，遍佈城鄉各地，只要有人生活的地方就必有住宅。在中國長期的封建社會中，最常見的是合院式住宅，就是由房屋四面圍合成一個院落，從而為人們提供一個封閉的、安靜的生活環境。四面房屋圍合成院，就簡稱為"四合院"，這種四合院在中國已經有兩千年的歷史。

既然從上面講到的北京紫禁城出來，就先介紹北京的四合院住宅吧。北京住宅分王府與普通四合院兩種類型，前者專供清代帝王的王族居住，後者為一般百姓使用。王府也是四合院，只是規模較大，多由數重院落組合而成。而普通住宅只有單進或兩進院落。在以"禮"治國的中國古代，王府的大小，大門形式，屋頂形式，瓦件的質量、色彩等皆有規定。王府大門由單幢房屋組成，居於院落中央位置，門前兩側各有一隻石獅子護衛。而一般四合院的大門只佔住宅一邊房屋的一開間，位居住宅的一角。這樣的大門都是在一開間的兩根柱子之間設置門框，框內安裝大門門板，門板一側有軸，坐落在一塊石料上，以便旋轉開啟，這塊石料稱"門枕石"。

古代工匠多在門枕石表面施以雕刻，成為大門前的一種常見裝飾。前面介紹的宮殿門前的獅子、陵墓前的辟邪都起著護

石獅形門枕石

北京四合院大門的石座形門枕石

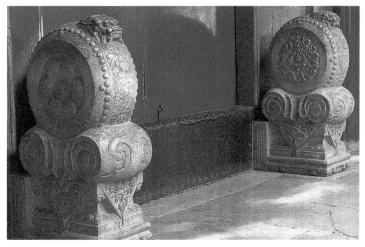

北京四合院大門的抱鼓形門枕石

衛和防止妖魔侵襲的作用。供人居住的宅第更需要這種護衛，於是獅子出現在住宅門前，而門前兩側的門枕石便成了守門獅的最佳落身處。

住宅因主人的身份與財勢的不同而有大小之分，因而宅門也會有等級的區別，從而門枕石也有了高低、寬窄之別。綜觀北京四合院住宅門枕石的形式，大體可以分為三種：一為石獅形，二為抱鼓形，三為石座形。石獅形是在簡單的門枕石座上加設石獅。抱鼓形是將門枕石分作上下兩層，下為須彌座，上為圓形石鼓；而守門獅雕在石鼓之上，獅子有大有小，有立的，有蹲的，有趴著的，有的只在石鼓上雕出一個獅子腦袋。圓鼓上的獅子雖體量都不大，但姿態多不相同，有的口中還銜有如意飄帶，由嘴中伸出，左右盤捲一直延伸到圓鼓和須彌座上，這種抱鼓形的門枕石在北京四合院裏出現得最多。石座形門枕石造型規整，獅子雕在石座上端或蹲或立，也無定制。

如果我們走出古都北京，前往臨近的山西、山東等地區察看，就會發現這種住宅門枕石上的獅子雕刻更加多樣。山西為古代晉商的故鄉，這批頗具財勢的晉商在外發財致富後，返回故里，置購土地，修建家園，為後人留下了一批深宅大院。如今仍保存完好的晉中一帶的喬家、王家、曹家等大院就是其中的代表。在這些大院的眾多住宅門前的門枕石，總體造型可以說與北京住宅的門枕石基本相同或相似，大體上也可歸納

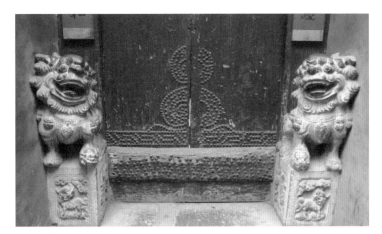

山西石獅形門枕石

為石獅、抱鼓與石座三種形式，但是獅子造型比北京的更為多樣。同樣在門枕石上雕獅子，山西的獅子形態更活潑，神態更豐富，有的大獅子足按繡球或幼獅，但肩上可能還背負著一隻小獅子。有的石座上會雕出一大數小多隻獅子，嬉戲玩耍。有的門枕石上的抱鼓變成一隻圓球，圓球與須彌座之間有一層墊布，墊布四個角各藏著一隻小獅子，在圓球頂上也雕有一大二小三隻獅子，工匠在這座大門兩側共雕出十隻守門獅。

另一座山西住宅的大門前更有一種奇特的門枕石。一層須彌座束腰部分的中央雕著蹲跪在地面的力士用頭部和肩膀支撐

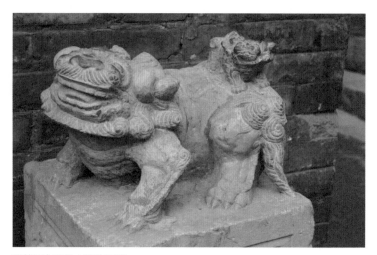

門枕石上背負小獅的石獅

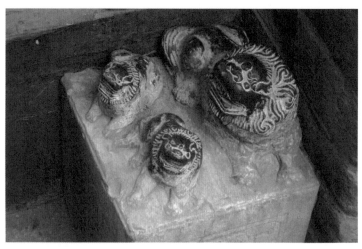

門枕石上大獅帶小獅

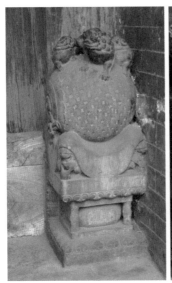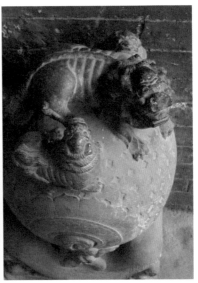

圓球門枕石（組圖）

著座的上枋，須彌座上雕著一位武士手牽一頭猛獅，獅子鼓著嘴，瞪著雙眼，一副兇狠之狀，在武士與獅子前方各有一隻繡球和幼獅位於石座一角。

在山西晉東南地區的鄉村住宅，為了顯示宅主人的財勢，在大門外簷又加了一層牌樓式的裝飾，於是在大門兩側出現了大門的門枕石和牌樓的夾杆石裏外並列的狀況。夾杆石為抱鼓形，上端蹲著或趴著一隻獅子，門枕石上多用蹲獅守門。

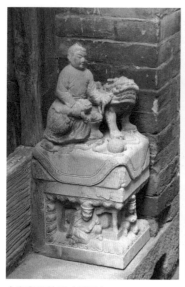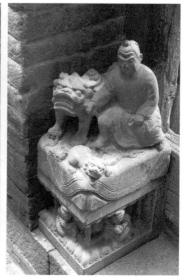

人與獅門枕石（組圖）

有時抱鼓上的獅子不止一隻，這樣的守門獅除保持應有的威武之狀以外，更增添了幾分活潑熱鬧的氣氛。由此看來，離開了京城，減少了朝廷規矩的限制，工匠更容易發揮他們的創造性，用他們的智慧創作出了更豐富多彩的守門獅形象。

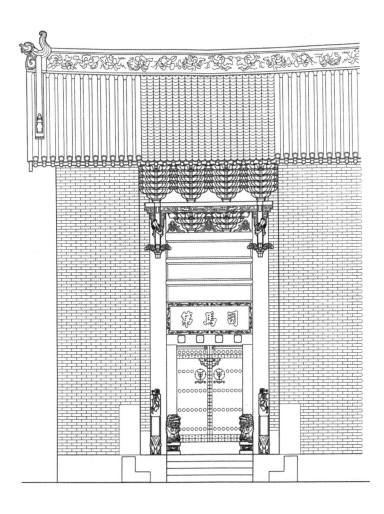

司馬第

山西農村住宅門枕石與夾杆石並列的大門測繪圖

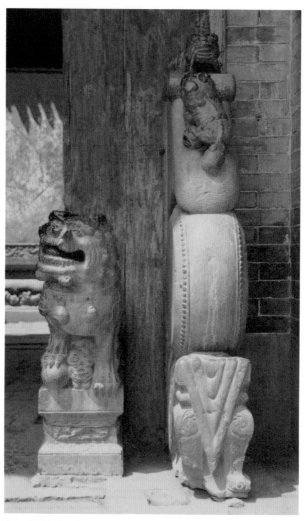

山西農村住宅門枕石與夾杆石並列的大門實景（1）

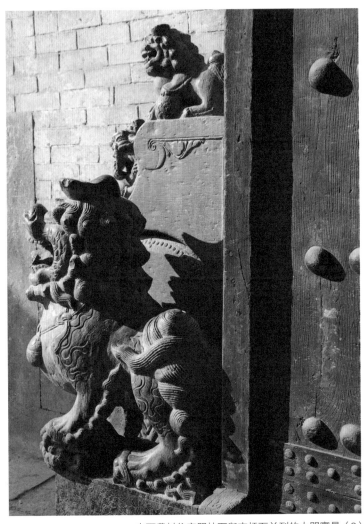

山西農村住宅門枕石與夾杆石並列的大門實景（2）

牌樓上的獅子

牌樓或牌坊由城市里坊之門演變而來，在使用上有大門、標誌和紀念性三種功能的區別。除紀念性牌樓外，其他兩種實際上都保持了建築群體大門的作用。

作為大門一般就需要有獅子來守護，但牌樓門前面很少用如同院落、宮殿大門前那種獨立的獅子，而牌樓門幾乎都不安設門扇，所以也沒有門枕石。因此這裏的守門獅都安置在牌樓立柱的夾杆石上。夾杆石，顧名思義，就是用以固定牌樓幾根立柱的石料構件，從功能上講它應該是方整規則的兩塊石料，在立柱的下端一前一後夾持住柱子。像門枕石一樣，工匠就在這些夾杆石上，雕刻出各式各樣的獅子形象。

最常見的是夾杆石上蹲立的獅子，這種形式多用在石造牌樓上。山東泰安岱廟是歷代帝王祭祀東嶽泰山的場所，規模很大。在廟門前豎立著一座四柱三開間的石牌樓，此牌樓特殊之處是在平地上砌築兩座矩形須彌座。牌樓的四根柱子分別豎立在左右兩座上，然後用夾杆石前後固定住立柱。夾杆石分上下兩段，下段為安置在方座上的抱鼓石，上段為一隻獅子蹲立於一座須彌座上。從整體上看，也可以看成為石獅子蹲立於一座包含有抱鼓石的高高的須彌座上。牌樓前後各有四隻獅子，它們的頭均歪向中心，好像十分警惕地注視著進出牌樓的人們。

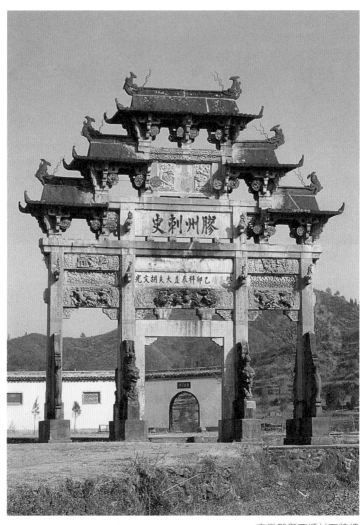

安徽黟縣西遞村石牌樓

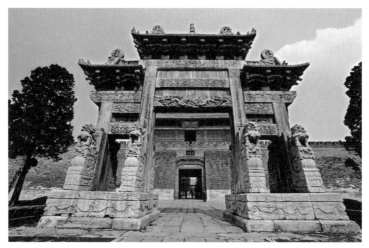

山東泰安岱廟石牌樓

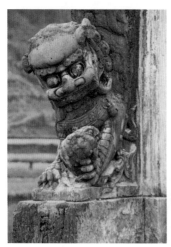

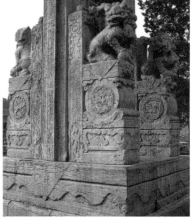

牌樓夾杆石上的獅子

遼寧瀋陽昭陵為清太宗皇太極的陵墓，墓前有一座三開向的石牌樓，造型十分端莊，四根立柱立於地面，前後用夾杆石。只是這裏的夾杆石變為蹲立於須彌座上的獅子。四根立柱，前後各一，為了加固兩側的邊柱，在每根邊柱的外側又加了一隻麒麟，所以這座牌樓門共有八隻獅子和兩隻麒麟在共同守衛。隨著牌樓所在地和牌樓自身的大小，這種守門獅的大小也有區別。山西榆次一座寺廟門前有一座石牌樓，也是四柱三開向，但卻用的是四根沖天立柱，也就是柱子上沒有屋頂，比起前面介紹的寺廟和昭陵門前的石牌樓的等級要低一些，相應的四根立柱只用抱鼓石夾持，在其上各趴伏著一隻不大的獅子。

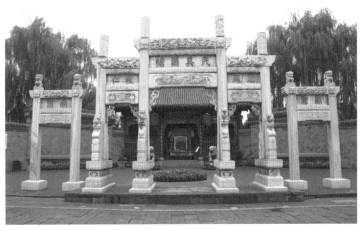

山西榆次某寺廟前的石牌樓

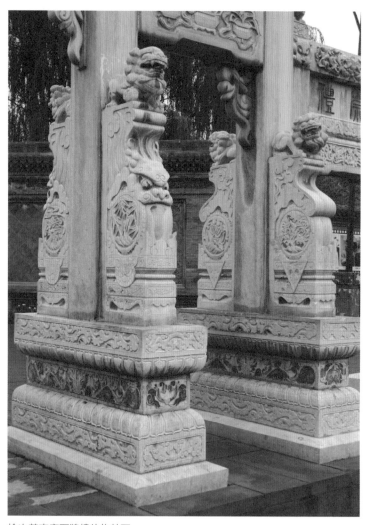

榆次某寺廟石牌樓的抱鼓石

這種放置在夾杆石上的獅子並不全是蹲立的姿態，有的將獅子倒立在須彌座上，頭朝下，尾朝上，以獅身的腹部緊貼柱身。這種倒立的獅子，有的比較寫實，有的將獅子各部分加以藝術性的誇張。獅頭特大，前肢向前屈伸，獅爪抱著繡球；後腿向上翻捲，獅爪緊抓柱身。在這裏，獅子已經離開真實，成為一種工匠創造的藝術形象了。

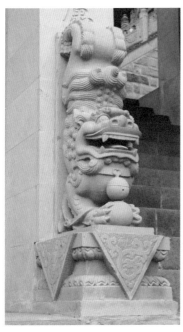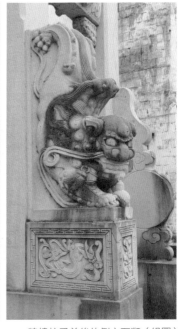

牌樓柱子前後的倒立石獅（組圖）

在一些大型的牌樓上，守門獅子呈現出另一種形象。北京明十三陵有一座石牌樓安置在陵區入口處，北京頤和園萬壽山後山的須彌靈境寺廟門前也有三座木牌樓。因為都屬皇陵，皇園內的牌樓位置又很顯要，所以體量都比較大。石牌樓是六柱五開間，木牌樓為四柱三開間，柱子下面都用夾杆石夾持。夾杆石呈方墩形，其高度達立柱高的三分之一，而守門獅就安置在這些夾杆石的上端。一隻獅子平俯在柱子前後的夾杆石上，獅頭向裏，面朝牌樓中央開間。如果獅子身小，則在獅身前後、夾杆石的角上加以小型的山形石雕。

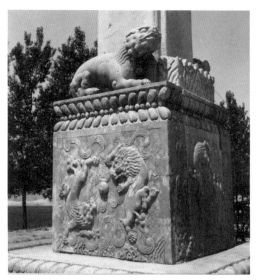

北京明十三陵石牌樓夾杆石上的石獅

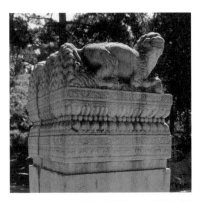

北京頤和園須彌靈境廟前夾杆石上的石獅

頤和園須彌靈境寺廟門前木牌樓夾杆石上的獅子與皇陵前石牌樓的獅子略有不同，獅身平俯地面，而獅頭卻昂起向上，獅面朝向前方，迎接著進出廟門的客人。

有一種附屬在建築入口的牌樓門，由於它依附在大門上，所以柱子不需要夾杆石，而是直接落在下面的柱礎石上。這樣的牌樓門，其守門獅多立在門前的左右兩側。但除此之外，還有在柱礎石上也雕上獅子的。四川自貢市的西秦會館是當地一座著名的會館，規模相當大。為了裝潢它的門面，特別用了牌樓式的大門，五開間的牌樓，只有中央的四根柱子落地，而兩根邊柱採用了懸在空中的垂柱形式。工匠將中央的四根立柱坐落在獅子身上，石獅蹲立在一層薄的台基上，背負著牌樓的立柱，四隻獅子均頭朝向中央。在這裏，守門獅兼作柱子的基礎了。

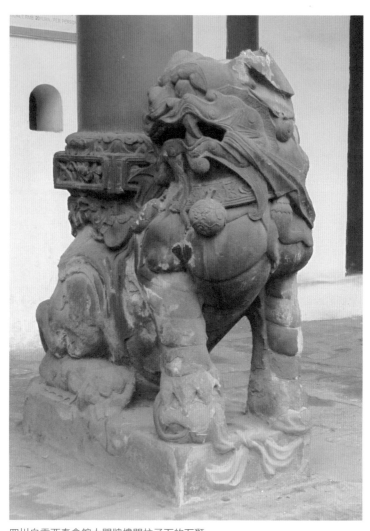

四川自貢西秦會館大門牌樓門柱子下的石獅

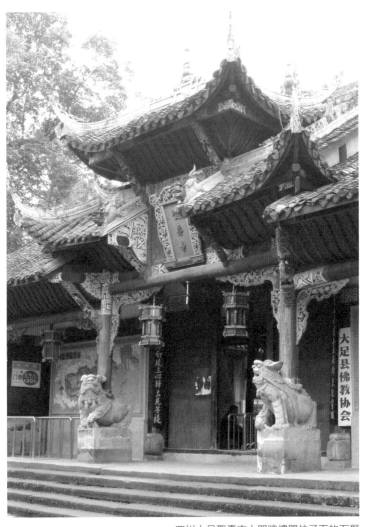

四川大足聖壽寺大門牌樓門柱子下的石獅

獅子上房

屋頂部分的獅子

　　走進北京紫禁城，宮殿殿堂的屋頂上都覆蓋著黃色的琉璃瓦，其中比較重要的建築都用廡殿或者歇山式的屋頂。這些屋頂前後四條垂背的前端都排列著一系列的小獸作為裝飾。這種小獸有的多達九個，它們分別是龍、鳳、獅子、天馬、海馬、狻猊、押魚、獬豸、鬥牛，它們按照固定的次序排列在仙人騎鳳的後面。這九種小獸各自具有特定的象徵意義，其中的獅子當然仍舊是勇猛、威武的象徵。它在這裏排列第三，算是地位比較高的了。在以禮治國的封建社會裏，一切都有次序，都有嚴格的等級之分。這種等級的區別也很明顯地表現在宮殿建築的裝飾上。凡是重要的建築，例如舉行封建朝廷重要禮儀活動的太和殿和保和殿的屋頂上，都用九隻小獸；在比較次要的殿堂，如中和殿、交泰殿的屋頂上，用七隻小獸，將排列在後面的獬豸、鬥牛去掉，只留前面的七隻；在更為次要的建築，如御花園中的樓閣、亭子上，則用五隻或三隻小獸；到一些牆門的屋頂上，則只保留當頭的一種小獸了。屋頂小獸按建築的重要性分別用一、三、五、七、九隻進行裝飾，這就是展現在建築上的等級制。值得注意的是，位居第三的獅子在紫禁城的多數殿堂的屋頂上都有它的位置。

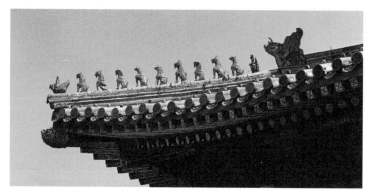

北京紫禁城太和殿的屋脊小獸

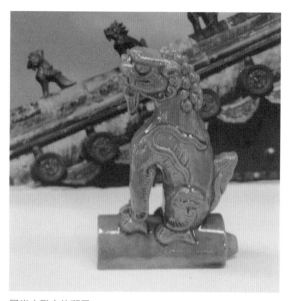

屋脊小獸中的獅子

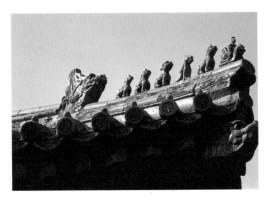

北京紫禁城宮殿的屋脊小獸

　　獅子不僅出現在宮殿建築的屋頂上，同時也出現在一些民間建築的屋頂上。廣東東莞茶山鎮南社村是一座古老的血緣村落，在這座謝氏家族聚居的村落中，至今還保存著十幾座大大小小的祠堂。在幾座祠堂大門前沒有守門的獅子，但抬頭一望，獅子卻出現在屋頂上。和宮殿建築一樣，獅子也是固定在屋頂垂脊的前端，只是沒有系列的小獸，而只有一隻單獨的獅子。它蹲立在屋脊上，歪著腦袋，瞪著雙眼，張著嘴，口中還銜著帶有花球的彩帶，注目凝視著前方。在一座百歲祠堂的屋頂上，小獅子分別蹲立在垂脊、戧脊和山牆脊的前端，左右共有六隻之多。這些小獅子由陶和琉璃燒製而成，色彩絢麗，從姿態到神態都比大門前的石獅子活潑。它們不但守護著建築，同時也起到美化建築的作用。

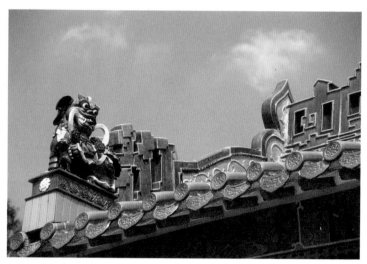

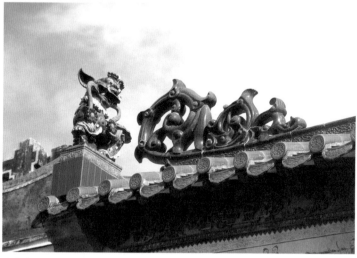

廣東東莞南社村祠堂屋頂的獅子（組圖）

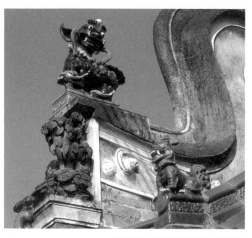

南社村百歲祠堂屋頂的小獅子

　　中國建築絕大多數都用坡形屋頂，前後兩面屋頂相交而形成一條正脊。我們在這條正脊的中央也能見到獅子的裝飾。河北、河南、山西等地區的大量住宅建築雖然也用木結構作構架，但房屋的前後左右皆用磚牆圍護，所以當地也將這類房屋稱"磚房"。這類房屋兩側的牆稱"山牆"，它在結構上起到穩定木構架的作用，所以多為一面實心牆體，很少在上面開門與窗。山牆伸出簷柱的部分稱"墀頭"，墀頭的正面位於房屋正面的兩邊端，面積不大，但地位顯著，所以工匠多在這部分施以磚雕裝飾。這種裝飾又多集中於墀頭正面的上端，常見的是在這部分做出須彌座的形式，上下枋之間夾著束腰部分，其上分

別雕出花飾。比較講究的有把束腰部分雕為一座方亭的，上有挑出的掛落與垂柱，下有雕花欄杆。中間的兩根柱子之間有的雕出"福""祿"等字，有的雕一隻蹲坐或站立的獅子，這些獅子也是頭大身體小，張嘴瞪眼，搖著尾巴，神態比較生動。因為墀頭上端接近屋頂，所以把它們也歸於屋頂的獅子系列。

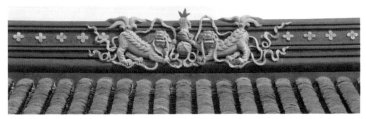

房屋屋頂正脊上的獅子

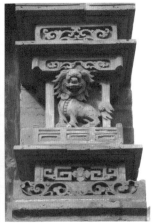

常家大院住宅墀頭的獅子裝飾（組圖）

木構架上的獅子

中國古代建築是以木結構組成房屋的框架，其結構的形式是在地面上豎立垂直的柱子，在柱子上面搭建水平的樑，在立柱之間用枋連接。因為要便於屋頂上的雨雪清除，所以屋頂多做成三角形的斜坡。因此柱子上則需要多層樑相疊，才能構成斜坡屋頂的構架。兩層橫樑之間依靠方形的木塊相墊，這種墊木稱柁墩。為了美化這些木構件，工匠對它們都進行了裝飾加工，簡單的只在上面雕些植物花草或者迴紋。複雜的有動物、人物，甚至雕出戲曲場景的。福建地區的一些寺廟、祠堂的樑架上有將柁墩雕成一隻獅子的，獅子蜷伏在房樑上，用身體支負著上面的樑，左右各一隻。獅尾相對，獅頭轉向前方。這裏的木雕獅子在整體造型上都誇大了獅子的頭部，其大小佔了獅子的一半，甚至超過了獅身部分。更有的雕出一隻小獅子騎在大獅子背上，而小獅子背上又各騎著一員文臣和一員武將。

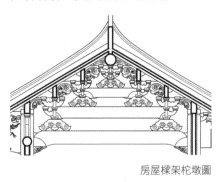

房屋樑架柁墩圖

廣東潮州祠堂的獅子枙墩

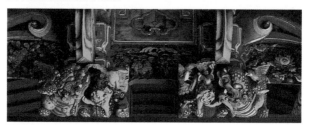

福建寺廟祠堂的獅子枙墩

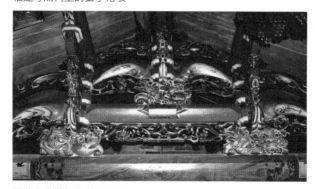

福建寺廟樑架的獅子枙墩

中國建築的坡型屋頂為了既便於雨雪的清除，又防止落下的雨損及房屋的木柱與牆體，所以需要把屋簷向外挑出。支撐屋簷向外挑出的構件有三類，即斗栱、撐栱（木）和牛腿。斗栱是中國建築木結構特有的一種構件，它由許多方斗形和拱形的小木塊拼裝而成，放在柱子頭上能支撐挑出的屋簷。但斗栱的製作和安裝都比較費工、費時，比較簡單的方法是用一根撐木從柱身上斜撐住屋簷。這種撐木可以是一根圓形木棍，也可以是一塊扁形木板，製作、安裝都比較容易。工匠為了美化，在它的表面進行不同程度的雕刻處理。撐栱只是一根棍或者一塊木板，看上去比較單薄，不如斗栱那麼豐富，所以又用一種稱為"牛腿"的構件替代撐栱。牛腿是一塊有一定厚度的、側面成三角形的木料。它垂直的一面緊貼在柱身上部，用上邊承托住挑出的屋簷。與撐栱一樣，工匠對牛腿也進行了雕刻裝飾。

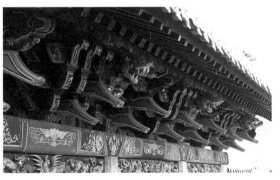

屋頂簷下的斗栱

屋簷下的棍狀撐栱

屋簷下的木片狀撐栱

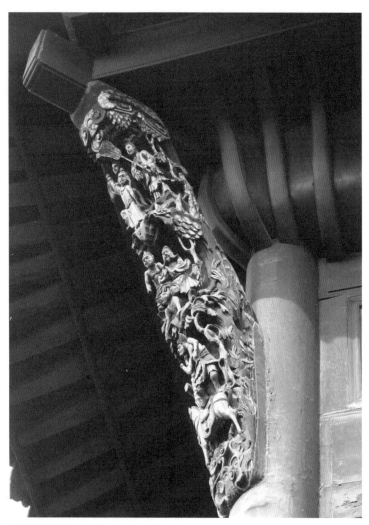

屋簷下的撐栱：人物

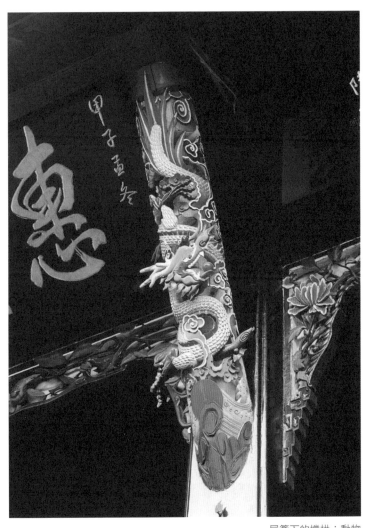

屋簷下的撐栱：動物

屋簷下的撐栱：植物

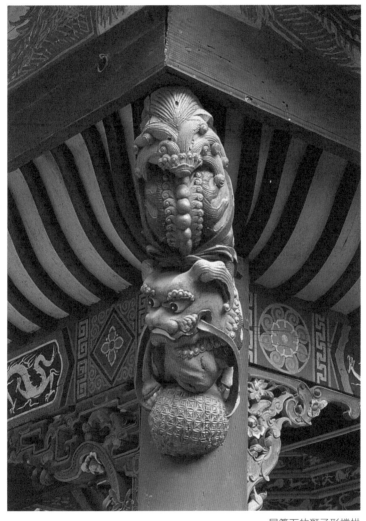

屋簷下的獅子形撐栱

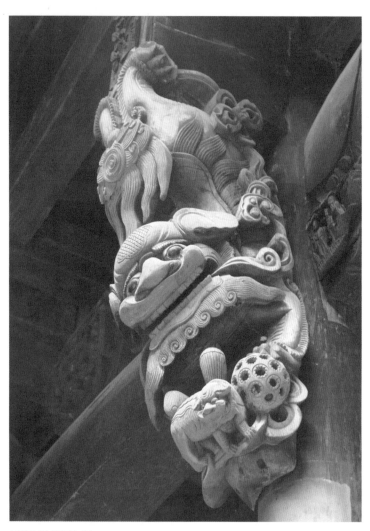

屋簷下的獅形牛腿

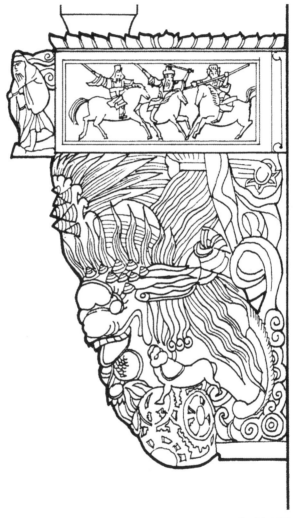

獅形牛腿圖

在各地的寺廟、祠堂、住宅的房屋屋簷下，我們可以見到各種各樣的撐栱與牛腿，它們身上或多或少都有不同的雕刻裝飾。有在上面雕出植物花草的，迴紋裝飾的；也有雕出動物、人物的；還有的是由各種題材結合而成的。在諸種樣式中自然少不了獅子的形象，而且還成為撐栱、牛腿的裝飾中最常見的一種。綜觀這些撐栱、牛腿上的獅子造型，幾乎都是獅頭朝下，獅身倒立，用後肢托住屋簷下的樑頭，這樣可以使獅子的正面面向前方。值得注意的是，這些獅子的前肢都抱著一個繡球，組成為獅子滾繡球的造型。為什麼會有這樣的造型，繡球為何物，這本屬獅子文化的課題，應該在後面的章節中敘說，但是為了理解獅子滾繡球的出現，在這裏先將繡球介紹一下。

繡球是中國民間流行的一種吉祥物。它的做法是用綢布或花布縫製成圓球形口袋，裏面裝一些沙石，使繡球有一定重量，以便於拋球。講究的還在綢布上專門用彩線繡上富有吉祥意義的花紋，如梅、蘭、竹、菊，有的還繡上龍與鳳。繡球尺寸小的直徑為五六厘米，也有十厘米的或更大的。

在全國不少地區，繡球都作為青年男女的定情物。每到春季，大戶人家的小姐在居家的繡樓上拋出繡球，樓下站立的男子誰接住繡球即成為這家女婿。在廣西等地區的壯族聚居區，民間保持著每逢傳統節日舉行拋繡球的民俗活動。有的將青年分作男女各一方，中間選一棵高樹作標誌，一方唱歌一曲，然

後將繡球高於標誌樹拋出，以便投向另一方，對方如接住即算勝方。如此雙方輪流拋出繡球，最後決出勝負。有的也是男、女各為一方，場地上立一根高達九米的高杆，杆上懸掛直徑一米的彩環，各方輪流拋出繡球，凡能穿過彩環者得一分，在一定時間內計算雙方得分多少以決出勝負。為了增添繡球的吉祥意義，改用穀物、豆、粟、棉絮代替沙石裝入球內，使之更富有“五穀豐收”和“生育興旺”的象徵意義。拋繡球成了在全國許多地區盛行的一種民俗活動。後來，在房屋的撐栱和牛腿上常有獅子和百姓手中的繡球結合在一起，其結果是使生性兇猛的獅子更加貼近了普通百姓的生活，不但顯示出其威武勇猛，而且更增添了吉祥、歡樂的象徵意義。人們由此還創作出“獅子滾繡球，好事在後頭”的吉語。

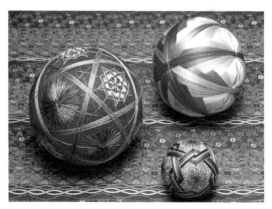

民間繡球

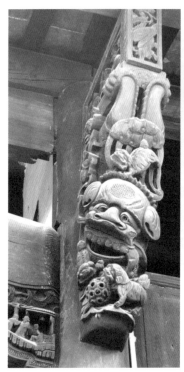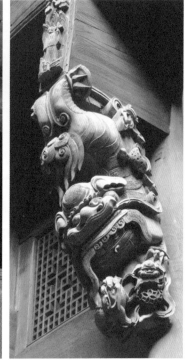

安徽績溪住宅的大小獅子滾繡球牛腿（組圖）

　　由於木結構的發展，房屋出簷可以直接由伸出的樑頭承
托，屋簷下的撐栱與牛腿在結構上支撐的作用日益減少，從而
使工匠更加方便地在這些構件上進行雕刻裝飾。於是這些獅子
滾繡球更加靈巧和複雜了，透空的鏤雕與透雕增多了。不但獅
子前肢抱著繡球，而且繡球上還伏著一隻幼獅；獅子一面耍著

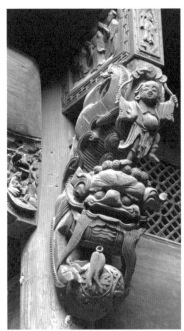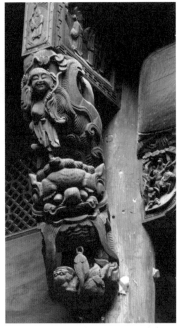

安徽績溪住宅的人物與獅子牛腿（組圖）

繡球，一面承托著站在腦袋上的老人與孩童。在一些比較講究的祠堂、宅第的廳堂屋簷下，正是這些獅子組成的木雕藝術系列，使建築大大增加了它們的藝術表現力。

有一些講究的住宅，例如山西晉商大院的廳堂中央開間，緊貼著柱子還用一道掛落作裝飾，在一處掛落的兩側和中央可以見到用七隻獅子作裝飾，它們起著護衛廳堂的作用。

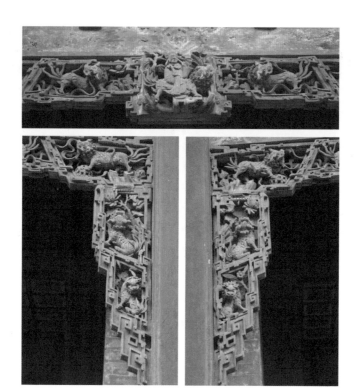

山西晉商大院廳堂掛落上的獅子裝飾（組圖）

晉商大院廳堂樑架上的獅子裝飾

牌樓上的獅子

前面已經介紹過牌樓的守門獅，它們或蹲在抱鼓石上，或趴伏在夾杆石上，起著護衛牌樓的作用。現在要介紹的是在牌樓上部的獅子。石牌樓的結構很簡單，地上立柱，柱子之間用橫向的枋聯繫，頂上或用屋頂，或不用屋頂。各地比較多見的是四柱三開間的牌樓，立柱之間用一道或者多道橫枋相聯，工匠多在這些橫枋上雕刻出獅子滾繡球的場景。兩隻獅子左右相對，中間滾動著一個繡球，有的在繡球上還趴伏著一隻幼獅，組成群獅耍繡球的場景。值得注意的是，不論是標誌性的或者紀念性的牌樓，也不論是表彰為朝廷效力的功臣，還是對家庭盡孝守節的孝子、節婦的獎賞性牌樓，它們雕的都是獅子滾繡球的題材。獅子作為勇猛、威武的象徵，再加上有吉祥意義的繡球，已經具有了普遍性的意義。

各地的寺廟、祠堂或者講究的住宅多喜歡用牌樓式的大門以增加建築的氣勢。這類牌樓並非獨立存在，僅僅是貼附在大門四周牆上的一層裝飾，多由磚或灰塑製而成。在這些牌樓門上也可以見到獅子的蹤影，它們或出現在中央開間的門枋上，或者出現在一對枋柱之間的雀替上，或在伸出柱子的枋木頭上。一個小小的雀替，裏面雕出一隻在行進中的獅子，獅身下還有兩隻正在嬉戲的幼獅，腦袋上頂著如意紋，獅子不大，但仍然具有守護大門和吉祥的象徵意義。

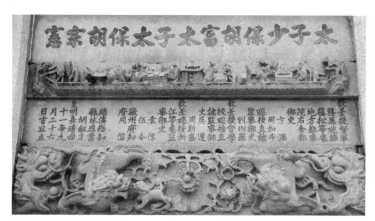

安徽績溪石牌樓上的獅子

祠堂牌樓門臉上的磚雕獅子

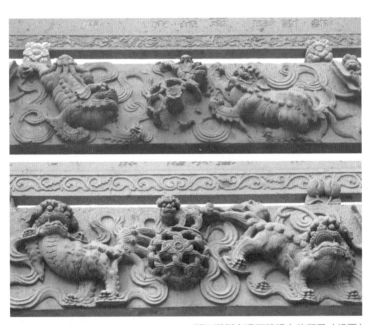

浙江湖州南潯石牌樓上的獅子（組圖）

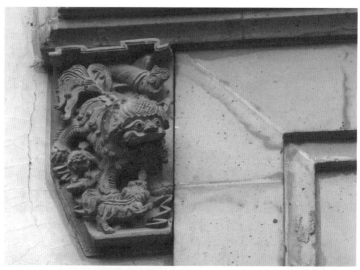

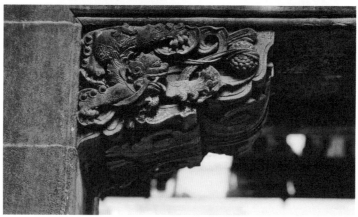

牌樓門臉上的獅子裝飾（組圖）

獅子群像

獅子形象的時代風格

全國各地迄今留存下了一大批各時期的獅子作品，從歷史的發展來看，這些獅子形象儘管有其繼承性，但仍具有不同的時代風格。我國早期獅子作品如今看得見的只有漢代與南朝陵墓前的辟邪了，前面已介紹過，辟邪是工匠以獅子為原型而創造出的一種瑞獸。這批辟邪的形象，都是四肢著地成佇立狀，昂首挺胸，雙目仰視，張口吐舌，上身左右附有雙翼，整體神態威武雄壯。為了突出這種神態，工匠不拘泥於獅子的真實造型，有的還將獅身增大，胸部加厚，四肢更為粗壯，獅頭相對縮小，以強調獅子整體的穩重有力。在技法上，從整體輪廓到局部都採用十分簡潔的線條，而不作細緻的刻畫。四條獅腿略呈方形，沒有肌肉的起伏，連獅身的雙翼也只用簡單的幾道淺淺的刻紋表現，這樣的處理更表現出獅子威猛的性格。這是一種重神態而不單求形似的藝術表現方法。

這種方法早在西漢時期霍去病墓上的石刻中已經表現出來。其中的伏虎石雕就是用一塊長方形的石料，只在前端雕出虎頭的形態，而將虎頸、虎身、虎尾和虎的四肢連為一體，只在石料表面用簡潔的線刻，一隻四肢覆地躍躍欲起的猛虎形象就這樣表現出來了。又如躍馬石雕，也是用一塊略呈三角形的石料雕成。三角之尖雕出馬頭，然後在石料表面用淺雕刻出馬的四肢，兩前腿

曲立，後腿著地，表現出駿馬一躍而起的姿態。另一件臥象的石雕更是如此，在一塊略呈長方形的石料上，只用極簡單的幾道淺雕和線雕，就將一匹巨象臥伏在地的形象生動地表現出來。

　　在這些石雕上，看不到對老虎、馬、象細節部分的細緻刻畫，只抓住它們最有特徵的關鍵部分予以表現，如大象頭上細小的眼睛和巨大的象鼻子，這一下就呈現出了大象的神態。可以說，中國表現在繪畫、雕塑等造型藝術中那種重神似勝於形似，寫意重於寫實的創作方法在很早就已經形成了。如果以南朝的石辟邪與西漢的石雕相比，辟邪比早期石雕更注重整體形象的塑造，使表現對象更鮮明，更富有動態。

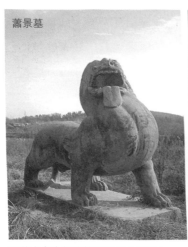
蕭景墓

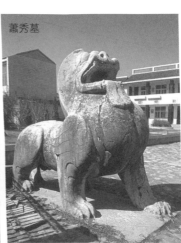
蕭秀墓

江蘇南京南朝陵墓的辟邪（組圖）

唐代帝王陵墓前留下了一批石雕獅子，它們的形象比南朝辟邪更接近真實獅子 —— 身上的雙翼沒有了，消除了神化的象徵，從體態到獅身各部分的比例也更為真實，但它們依然保持了重神態的創作傳統。以陝西咸陽唐順陵的石獅為例，與石辟邪相比，它也是四肢直立地面，但卻不挺胸昂頭，沒有那麼誇張的處理；只是頭抬起，嘴微張，雙目平視前方。在技法上也很簡練，獅身上沒有細緻處理，獅腿略呈方柱形，挺而有力；獅掌貼地，獅爪緊扣地面，彷彿入石三分，總體造型十分雄威。

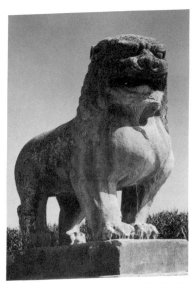

陝西咸陽唐順陵的石獅

宋代皇陵門前的石獅有蹲有立，它們的造型比唐代石獅更接近真實，總體形象和細部都更為寫實。例如，獅頭上已雕出捲形毛髮，儘管在局部也有誇張的處理，如四肢粗壯略呈方柱形，顯得比較有力，但在總體上不如唐代石獅那麼威武有神。

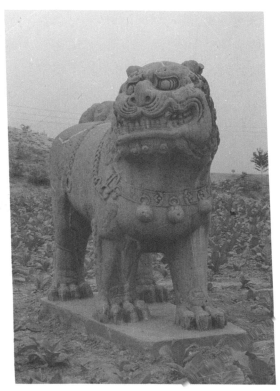

河南鞏縣宋皇陵的石獅

明清兩代留下了大批石獅子和銅獅子，不論是在宮殿還是陵墓、寺廟前都能見到它們的蹤影。它們的整體造型多比較寫實。以北京紫禁城內太和門、乾清門、寧壽門前的銅獅子為例，它們整體比例接近真獅子，細部刻畫多，四肢有肌肉的起伏，頭上的捲毛梳成一個個圓形的小鬢髻，頸上還套著項圈與鈴鐺。寧壽門前的銅獅上，為了表現守門獅子的猙獰，將獅子腿上的肌肉表現得特別鼓凸，嘴張得很大，露出尖尖的牙齒。大門左側的母獅用尖尖的前爪按著仰臥的幼獅，一點也沒有母性的溫柔。由此可以看出，工匠在這裏也用了誇張的手法，但多用在獅身細部的刻畫上，而不注意獅子整體的造型，從而使獅子失去了威武的神態。

獅子造型從秦漢、南北朝，經唐宋至明清兩代的發展變化自然不是偶然和孤立的現象，它是和一個時代造型藝術總的風格特徵相連的，這也包括建築風格特徵的演變。秦、漢時期的建築儘管沒有留存到現在，但從歷史文獻記載和留存至今的宮殿遺跡上可以知道，這時期的建築應該是宏偉大度的。唐代是中國封建王朝發展的鼎盛時期，無論從陝西西安遺存的當年大明宮宮殿建築群的遺址，還是留存至今的少量佛寺、佛塔建築，都可以看到唐代建築所表現出的規模宏大、氣勢雄偉的時代特徵。宋代建築儘管在建築技術上比唐代更為成熟，已經總結出了一套建築形制的規範，但在建築造型風格上卻秀麗而缺

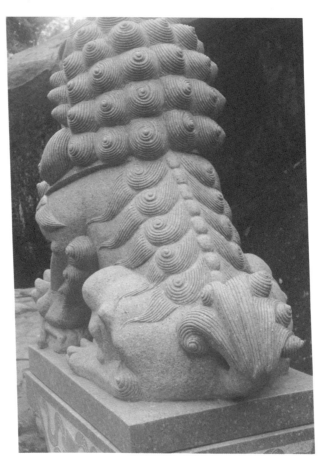

清代石獅毛髮（1）

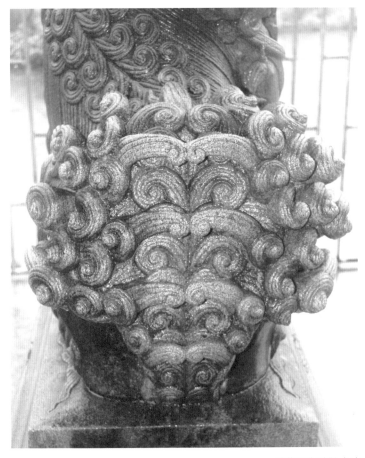

清代石獅毛髮（2）

失宏大的氣勢。明清兩代建築技術無疑更趨完備，但在建築風格上逐步走向追求華麗。尤其到清代後期，這種追求綺麗煩瑣的風氣更為普遍，不僅在建築上，在其他工藝品的創作中都有表現，在獅子的形象創作中當然也反映出這種傾向。

既然談到了中國古代在造型藝術創作上的特點，在這裏有必要和西方古代藝術創作作一簡略的比較。

古希臘、古羅馬都是具有悠久文明歷史的國家，也是西方古代藝術創作的集中地區。無論是古希臘的雕刻還是古羅馬帝國到文藝復興時期的意大利繪畫和雕刻，其創作都十分講究客觀世界形象的真實性，追求描繪對象的形似。塑造人物從整體到局部都與真實的人相似。米開朗基羅是意大利文藝復興時期三大文藝巨匠之一，一生創作過無數的雕刻和繪畫作品。他所塑造的人體不但整體形象真實，而且連人身上的各部分肌肉都要合乎人體的解剖。我們看當時的繪畫作品，不論是小幅的靜物寫生還是描繪田野風光或者戰爭場面的大幅畫面，都是人眼從固定的視點所能見到的場景，也就是嚴格按照透視學所能展示的景觀。

但中國古代雕刻與繪畫卻不是這樣。我們在佛寺中可以見到天王殿中的四大金剛的塑像，他們手持法器，瞪著雙眼，手臂上凸起的肌肉表現出金剛的威風。還有一些須彌座束腰部分的力士，他們蹲跪在地，用肩膀支撐著石座，身上、手臂上的

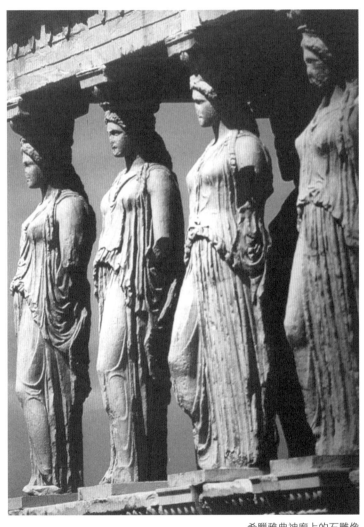

希臘雅典神廟上的石雕像

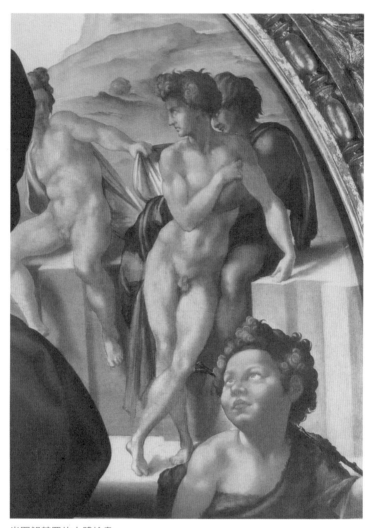

米開朗基羅的人體繪畫

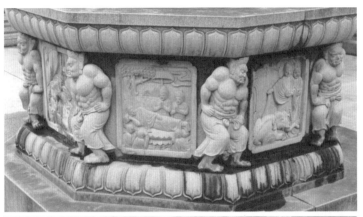

廣東潮州開元寺經幢基座力士像

突起肌肉表現出這些力士身負的重壓。這些表現在金剛和力士身上的肌肉變化並不符合人體的解剖，但它們卻形象地表現出了人物的神態。

在中國繪畫史上出現過不少長幅的畫卷，宋代畫家張擇端的《清明上河圖》，從汴梁城外一直畫到城裏、農田、城樓、街巷、店舖，連店裏的人物都有清晰的表現。這當然不是按照透視法固定在一個視點上所能觀察到的，畫家用的是移動式的多點透視。這種中國與西方不同的創作方法在獅子形象創作上也得到表現。

獅子在西方同樣也象徵著威武與勇猛，也同樣出現在建築大門兩旁作守門獅，還有的將獅子作為獨立的雕刻放在城市街道和廣場上供觀賞。試觀這些獅子作品，其形象和真獅子十分相近，獅子頭和獅身以及四肢都合乎真實獅子的比例；和真獅子一樣，頭部和頸部長滿蓬鬆的毛髮。歐洲各國的一些住宅大門上常用獅子頭作門環的底座，這些獅子頭幾乎和真獅子一模一樣。可以這樣說，正是因為中國與西方在古代造型藝術的創作思想與方法不同，所以在同樣源於真實獅子的藝術作品中會產生不同的形象。

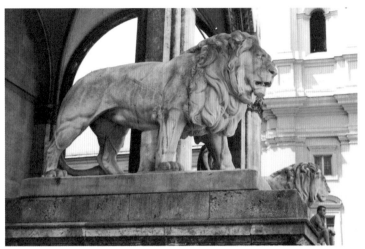

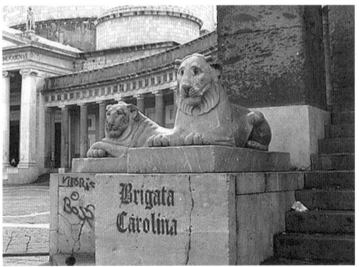

歐洲公共建築門前的石獅（組圖）

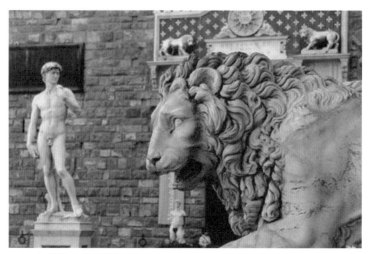

意大利佛羅倫薩的石獅像

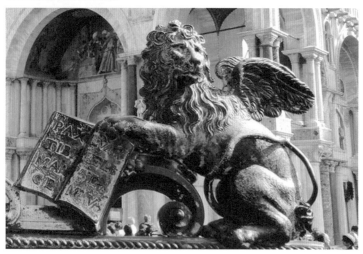

意大利威尼斯的銅獅像

歐洲住宅的門環獅子頭與真獅子頭（組圖）

明清時代的獅子群像

明清兩代留存至今的獅子作品很多，分佈在全國各地。經過歷代工匠的創造，這些獅子形象可以說千姿百態。現在按這些獅子所處的不同位置，分別加以介紹。

建築大門前的守門獅。它們分設在大門前的左右兩側，右邊為雌獅，其標誌為腳下按一幼獅；左邊為雄獅，標誌為腳下耍一繡球，這樣的佈置和形象幾乎已成規矩，成為固定的格式了。綜觀這些獅子，因其所在建築的類別不同而在造型上也呈現出一定的特徵。例如，宮殿前的獅子多造型威武勇猛；園林的獅子造型比較平和，甚至露出歡樂之態；而寺廟、祠堂門前的獅子造型幾乎無定式，有的威武，有的平順，有的歡樂甚至顯出頑皮之相；它們也因南、北不同地區而多具特徵，大體上南方寺廟前的獅子更顯活潑。這些不同表情的獅子主要是通過獅身的姿態、獅子臉部的表情、與幼獅（或繡球）不同的關係而表現出來的。凡是顯得活潑可親的獅子大多是蹲立在石座上，歪著腦袋，張著嘴，臉上露出笑容。如何處理幼獅和繡球更是多種多樣 —— 規矩的是雌、雄獅分別用腳掌按住幼獅和繡球；但也有用腳護著幼獅和捧著繡球的；也有用雙腳抱著幼獅和繡球的。幼獅有大有小，有的被抱在懷裏，有的蹲立在胸前；甚至有不止一隻幼獅與繡球，分別在大獅子的腳下、背上。這些靈活的處理，完全表現出各地工匠在造型藝術上的創造性。

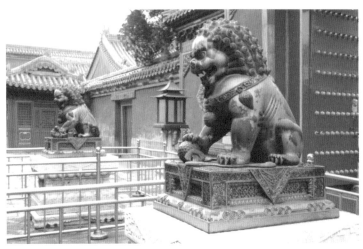

宮殿門前的雄、雌獅子

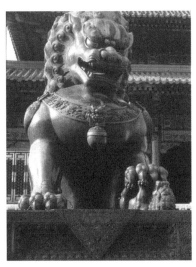

北京紫禁城宮殿門前的銅獅

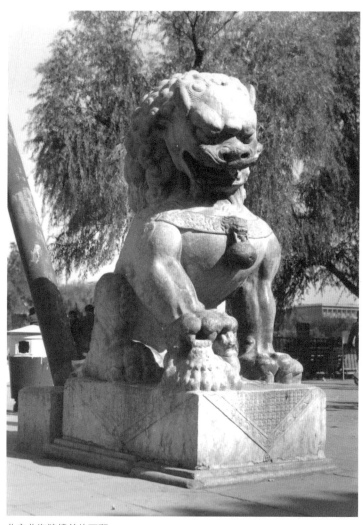

北京北海牌樓前的石獅

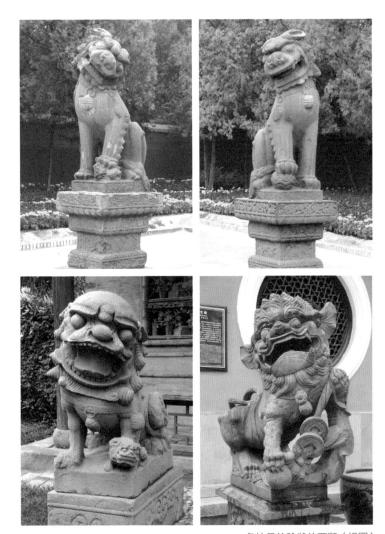

各地呈笑臉狀的石獅（組圖）

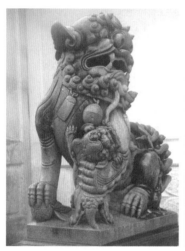
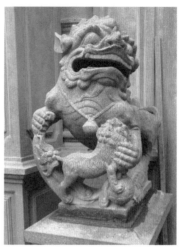

手捧幼獅的石獅（組圖）

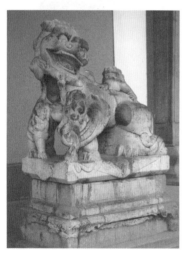
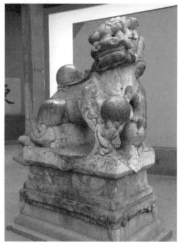

背負小獅的石獅（組圖）

抱鼓石與守門獅。抱鼓石是用在門枕石和牌樓夾杆石上的一種雕刻形式，因為用圓鼓作裝飾，所以稱"抱鼓石"。這裏介紹的幾件作品表現的都是抱鼓與獅子相結合的題材，它們既非門枕石，也不是夾杆石，而作為獨立的石雕放在大門左右緊貼著牆，實際上也是一種守門獅。其中兩件是抱鼓石上方有兩隻獅子在嬉鬧著，一上一下：上者蹲伏在地，下者背向外側，前肢舉起，作站立狀，與上面的獅子相嬉，形態十分活潑。另一件則是一頭獅子趴伏在須彌座上，背馱著一面大鼓，脖子伸得老長，用獅頭支撐著石鼓，鼓面上雕著鳳凰等吉祥物，這真是一對別開生面的守門獅。

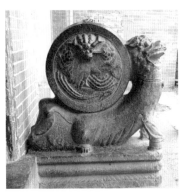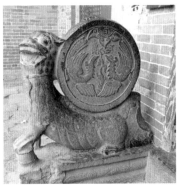

<div align="right">背負石鼓的石獅（組圖）</div>

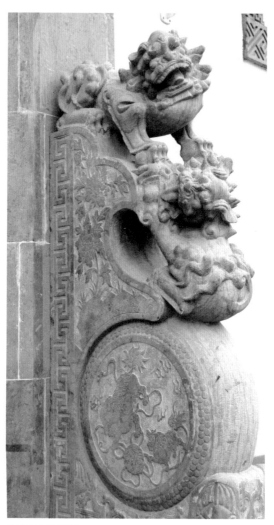

抱鼓石上的雙獅

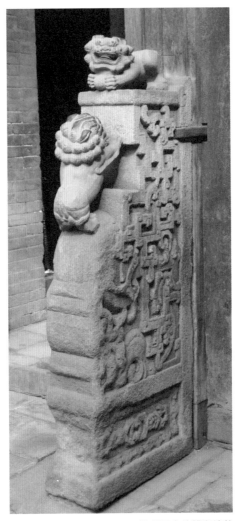

抱鼓石上的雙獅嬉戲

石柱礎上的獅子。在中國古代木結構的建築中，木柱子是主要的承重構件。它們直立在地面，為了防止地下的潮氣侵蝕木柱，都在柱子下面用一層石料鋪墊，稱為"柱礎"。這類柱礎經過工匠的加工，出現了各式各樣的藝術形式，不但外觀好看，而且通過各種具有象徵意義的動物、植物等紋樣表現出一定的文化內涵，從而使柱礎成為建築裝飾的重要部位之一。

　　綜觀各地柱礎，其基本形式可分為三類，即覆盆式、圓鼓式、平座式。但多數柱礎都是其中兩種相疊加的混合式。這些石柱礎中經常有獅子的形象。它們常出現的部位，一是在須彌座的束腰部分，如多邊形的須彌座，束腰每邊都有一隻獅子或趴或立，用獅背支撐著座的上枋。另一處是須彌座與座上的石鼓之間，座的每個角上都有一隻獅子，有的是整隻獅子趴伏在地，有的露出獅子上半身的頭、胸與前肢，有的只露出獅頭，有的甚至在一個角上放兩隻獅子的。它們都用力地背負著上面的石鼓。另有一種更有意思的柱礎，在八角形的石座上，每兩對邊雕一隻站立的獅子，一邊是露出獅頭、胸部和前肢的上半身，而對邊露出同一隻獅子的後半身，即後肢與獅尾。這等於是一隻獅子穿石而過，頭在前面，尾在後面。一座柱礎，共有四隻穿石而過的獅子承托著上面的石鼓。還有一種是用整隻獅子作柱礎的，獅子或蹲或立，木柱子直接落在獅子背上，中間用一層石座鋪墊。也有獅子蜷身平伏在地，承托著上面的立柱。

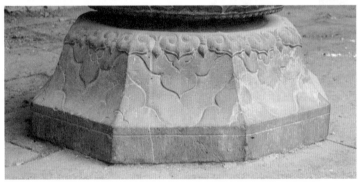

覆盆式石柱礎（組圖）

圓鼓式石柱礎

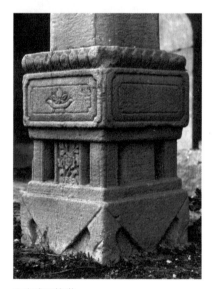

石座式石柱礎

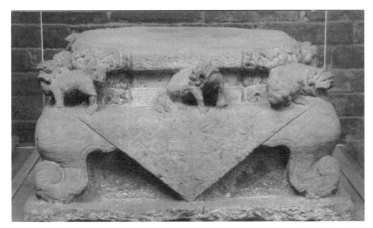

有小獅裝飾的柱礎

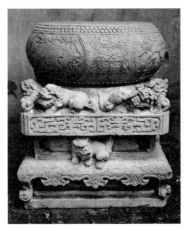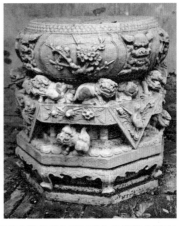

須彌座束腰部分有獅子裝飾的柱礎（組圖）

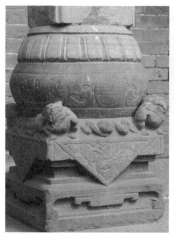
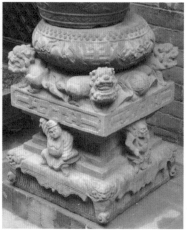

須彌座與圓鼓之間有獅子裝飾的柱礎（組圖）

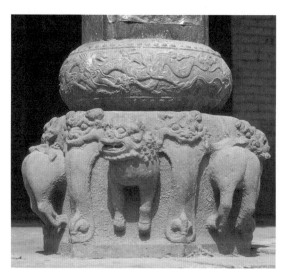

獅子穿透的石柱礎

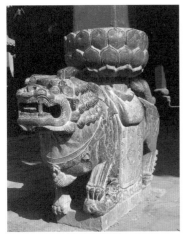
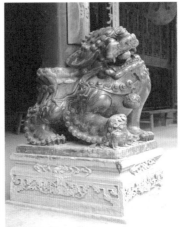
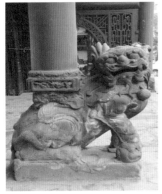
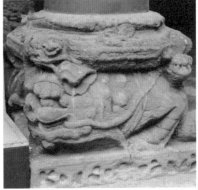

獅身作柱礎（組圖）

石欄杆上的獅子。建築台基四周，石橋的兩側，為了防止行人跌落，多設有石欄杆相護。石欄杆多由欄杆柱與欄板兩部分組成，每隔不遠的距離在台面或橋面上立一石柱，兩柱之間安裝石欄板，如此相連而成欄杆。這些欄杆柱的頂端多有作為裝飾的獅子，也有在欄板上雕出雙獅耍繡球的。但最明顯、最具裝飾效果的還是那些立在欄杆柱上的石獅子。這種石獅子的特點一是體量小，二是數量多，成排地出現在台基四周和石橋兩側。北京天安門前華表四周的石欄杆柱頭上、紫禁城御花園內石欄杆的柱頭上都有小石獅子作裝飾，它們蹲立於柱頂的蓮座和須彌座上，腳按幼獅或繡球，臉部表情也不像太和門、寧壽門前的銅獅子那麼兇猛和獰厲了。這是出現在皇城和宮城欄杆柱上的獅子。如果到園林和民間建築或石橋上看一看，那裏的小獅子比皇城、宮城的要活潑、豐富得多。遼寧錦州的廣濟寺大殿前有三層石台基，邊沿都設有石欄杆，採用當地產的砂石作材料。由於石質較鬆軟，所以欄杆上都用淺雕和線雕作裝飾，只在欄杆柱頂用了立雕的獅子。這成排的小獅子都蹲立在柱頭上，姿態相同，獅頭都面向同一方向，遠望過去，十分整齊而統一。但走近觀察，可以見到諸小獅中有的雙齒緊閉，有的兩唇微張，有的張嘴伸舌；套在獅頸上的項圈飄帶，有的飄向左邊，有的向右邊 —— 這些細小變化當然都是工匠的即興創作，正是這些細微的處理，使這些石獅更顯得活潑可親。

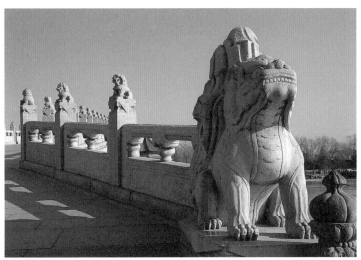

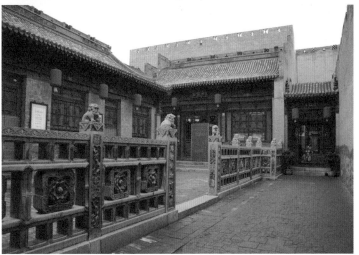

石欄杆柱頭的裝飾（組圖）

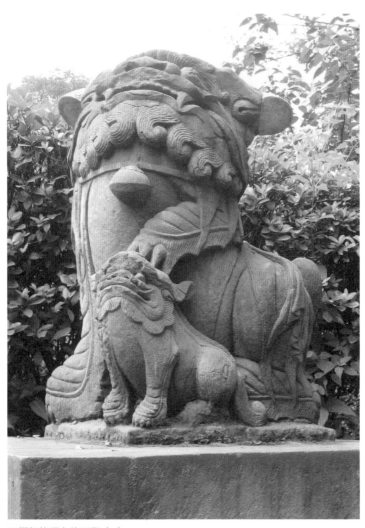

石欄杆柱頭上的石獅（1）

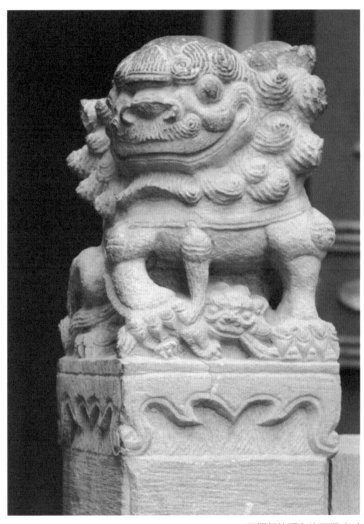

石欄杆柱頭上的石獅（2）

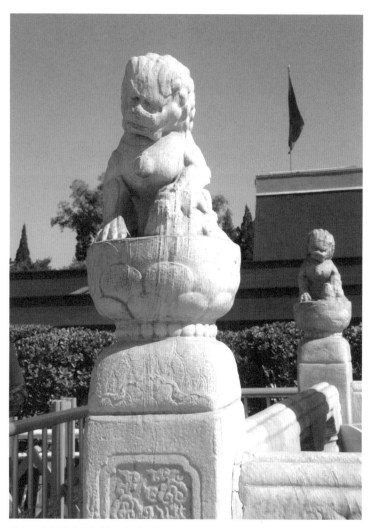

北京天安門華表欄杆柱子上的石獅

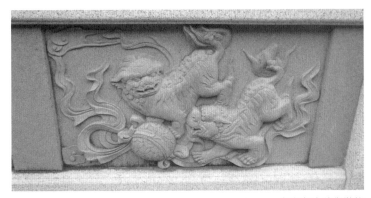

欄杆板上的獅裝飾

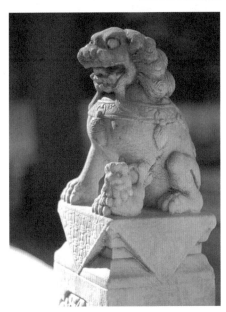

北京紫禁城御花園石欄杆柱子上的石獅

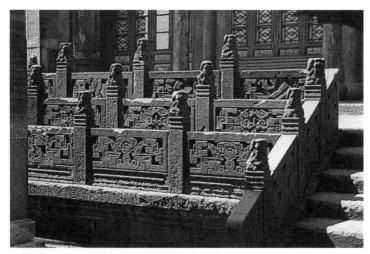

遼寧錦州廣濟寺的石欄杆

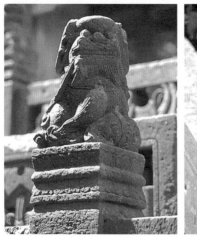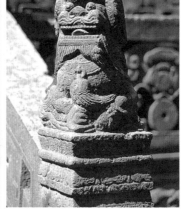

廣濟寺石欄杆柱上的石獅子（組圖）

北京皇家園林頤和園內有一座體量很大的石橋，它連接於頤和園東岸與龍王廟之間，橋下有十七個券洞，所以俗稱 "十七孔橋"，橋面上兩側各有五十五塊欄杆，五十六根欄杆柱，共計一百一十塊欄杆和一百一十二個柱頭，在每一個柱頭上都雕的是獅子。這眾多的獅子遠望都幾乎一樣，近看卻不盡相同，大多數作蹲立狀，也有少數（例如橋頭處）呈半臥狀的；有的除腳按幼獅，還有小獅爬在母獅身上，躲在胸前的；也有腳按繡球，背上也有小獅的 —— 總之，處理方式十分自由，沒有什麼規矩可循。這是皇家園林中的石橋，如果走向民間，這種隨意性就表現得更加充分。北京西南有一座盧溝橋，這是架在永定河上的一座大型石橋，橋兩邊的石欄杆有二百八十根石柱，柱頭上都雕

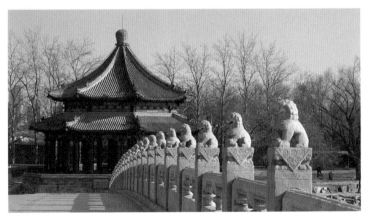

北京頤和園十七孔橋的石欄杆

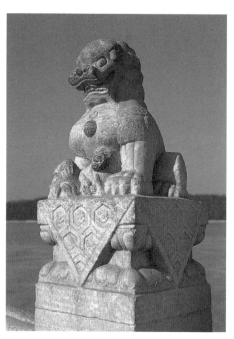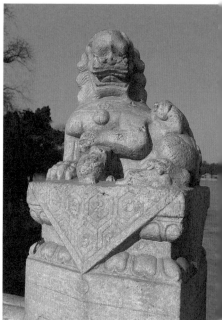

　獅子

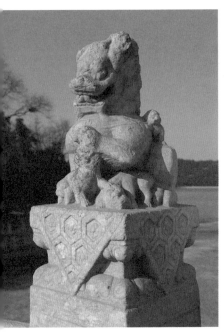
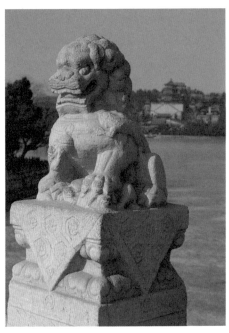

十七孔橋石欄杆柱上的小獅子（組圖）

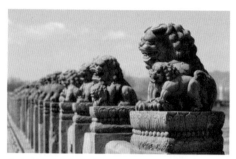

北京盧溝橋欄杆柱上的石獅

著石獅。這些獅子和頤和園十七孔橋上的獅子一樣,有的足按繡球,背負幼獅;有的足按幼獅,背上、胸前、身後還藏著小獅,所以民間傳說:盧溝橋上的獅子數不清,如果數清了,獅子就都跑了。

　　台階上的獅子。台階是上下台基的通道,由一層層的台階或者由不分階台的墁坡組成。為了安全,在台階兩側設欄杆,如果台基不高則不設欄杆,而用一條垂帶石。在有些比較講究的廳堂台基前面,這些垂帶石也裝飾起來了。有的用大、小石鼓相連,有的用連續的迴紋,而獅子即出現在這些石鼓或者迴紋之上。有一隻獅子跳躍在大小圓鼓之間的;有兩隻獅子一前一後追逐在石鼓之上的;也有大、小雙獅在迴紋上玩耍繡球的。它們不像守門獅那麼呆板,都富有動態,活潑可親。這些台階都位於主要廳堂前方的中央,面朝著建築院落的大門,位置顯著,所以具有很強的裝飾效果。

各地房屋台階兩側的獅子裝飾（組圖）

獅子文化

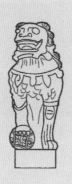

獅子禮品

自從漢朝張騫通西域之後，通過絲綢之路，中國和中亞、西亞、南亞等地區開始了頻繁的商貿往來。這種貿易有兩國政府間的官方貿易，也有民間的私人貿易。當時中國向外出口的商品主要有絲綢、茶葉、瓷器和手工藝品等。中國自外國進口的有象牙、珍珠、胡椒、沉香等。在官方貿易中有一種是屬於政府間互贈禮品的形式，獅子就是當時安息國（今伊朗）、印度等國贈送給中國的禮品之一。

有趣的是，事隔兩千年之後，時至現代仍有坦桑尼亞、南非、赤道幾內亞等非洲國家的首腦向中國歷屆領導人贈送獅子的，它們自然不是山林中的真獅子，而是木雕、銅雕和象牙雕出來的獅子工藝品。非洲是世界獅子生長最多的地區，它的形象在當地受到崇敬，因此成了這些國家具有代表性的象徵物。

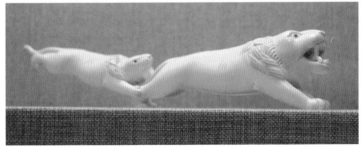

坦桑尼亞贈送的象牙雕獅子

南非贈送的石雕獅子

赤道幾內亞贈送的木雕獅子

在這些禮品中，有一件是意大利威尼斯市市長贈送給中國政府總理的一座銅獅。這是一隻身有雙翼的飛獅，前足按著一本《新約‧馬可福音》。這部《新約》的作者是耶穌的門徒聖馬可，他在埃及殉難，屍體自埃及運回威尼斯後祭放於大教堂。聖馬可被奉為該城的保護神，傳說他的坐騎為生有翅膀的飛獅，所以飛獅捧著《新約‧馬可福音》的圖像成了威尼斯的城徽。如今，在聖馬可教堂中央大門的屋頂中央和豎立於聖馬可廣場的紀念柱頂上都有這種城徽。在威尼斯城市的其他地方，如鐘樓前的鐵門上、石橋的柱頂上也有這種飛獅作裝飾，甚至在著名的威尼斯國際電影節的獎杯上也用了它的形象。可見，威尼斯市市長用銅製鍍金的飛獅作禮品不是偶然的。

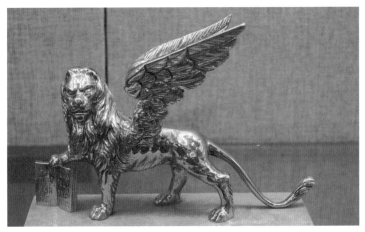

意大利威尼斯市市長贈送的銅雕飛獅

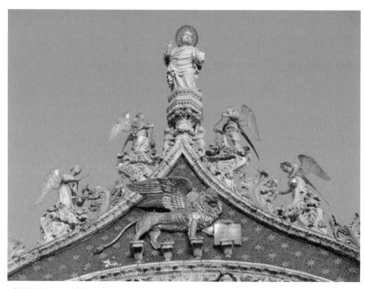

威尼斯聖馬可教堂頂的飛獅裝飾

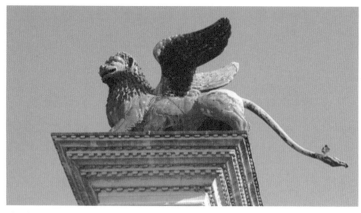

威尼斯聖馬可廣場紀念柱頂的飛獅

在中國古代，各封建王朝的朝廷贈送給外國的禮品不少，卻還沒有用真的獸類的，但時至今日，開始將熊貓當作禮品。熊貓生長在中國，它是一種稀有動物，除中國外，在世界其他地方迄今還未發現有它生長的蹤跡。獅子與熊貓都是野生動物，但不同的是獅子性兇猛，外貌威然可怖，而熊貓性情溫馴，從外貌到神態皆可親可愛，所以深受百姓喜愛，成了中國的國寶。國家將它作為十分珍貴的禮物贈送給其他國家以示友好，只是它的國籍仍屬於中國。獅子易於繁殖，但熊貓相反，很不容易繁殖，有時還需要專家進行人工繁殖，從而使熊貓更為珍貴。在這裏，獅子（包括真獅子和獅子形象的工藝品）和熊貓都成為一種國與國之間的友誼象徵，很顯然都帶有政治與文化的含義。

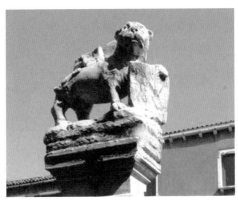

威尼斯石橋上的飛獅裝飾

走向民間的獅子

前面我們已經介紹了中華大地上的虎文化現象。老虎作為勇猛、威武的象徵，早已走進普通百姓的生活。百姓需要老虎，但又不願意身邊有它兇猛的形象，於是經民間藝人之手創造出了可親近的老虎形象。這就是我們在虎頭鞋、帽、枕和虎背心上見到的多種多樣的老虎，在剪紙藝術中，老虎更被賦予了浪漫主義的形象。

獅子也一樣，只要它走向民間，其形象必然也會發生變化，即使作為守門獅理應保持勇猛、威武的神態，也因所在建築類型的不同而顯出不一樣的神情。因此出現在建築樑枋、牛腿、柱頭上的獅子，其神態就更為豐富多彩了。在明清兩代的都城北京，可以見到一種銅製的印章，印章上端蹲立著一隻小獅子，它們好像是從紫禁城太和門前的獅子座上跑到文人印章上來的。

在北方習慣吃麵食的山西、河北等地的農村中，每逢年節，百姓還用麵做成獅子的形象，這些獅子從造型到色彩都更加藝術化了。

獅子與老虎同樣都走向民間，但它們的走向仍有些區別。老虎深入到個體百姓的衣著、姓氏等領域之中，而獅子更多地出現在百姓的集體活動中，其中最常見的就是活躍在大江南北的民間獅子舞。

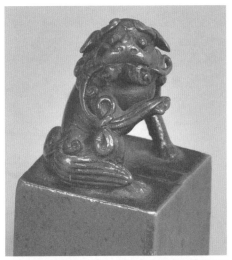

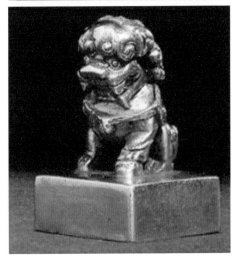

銅印章上的獅子（組圖）

北方農村的麵製獅子（組圖）

獅子舞蹈

民間的獅子舞除了表現獅子的勇猛性格之外，更多的是表現一種歡樂與吉祥。每逢過年過節，鄉村裏舉辦獅子舞，除了在村頭、祠堂、場院等公共場所表演之外，有的還沿街到家家戶戶的門前，表示將吉祥、平安送到家，當然各戶也要相應地送給紅包以示謝意。除此之外，凡在村中建造新房的，也要將舞獅請到家，以求給新居帶來吉祥。有新婚辦喜事的，則把舞獅請到新房以求新婚大喜，早生貴子。由此可見舞獅子在各地民俗活動中的重要地位。

如此重要的獅子舞活動是怎麼產生的？又是什麼時期開始有的？有關的答案在史書文獻中記載不多，在民間的傳說卻不少。《漢書・樂志》中提到＂象人＂，按後人解釋，象人應是扮演魚、蝦、獅子等動物的人，由此可見，漢代即有了人扮獅子的舞蹈活動。唐代詩人白居易有一首詩《西涼伎》：＂西涼伎，假面胡人假獅子。刻木為頭絲作尾，金鍍眼睛銀貼齒。奮迅毛衣擺雙耳，如同流沙來萬里。＂它不但證明了唐代有人演獅子舞，而且還生動地描繪出刻木做的獅子頭和絲綢做的獅子尾，金眼銀齒和抖身擺動雙耳的動作。流傳在民間的傳說更加五花八門：有說在漢章帝時，獅子剛傳入國內，皇帝命令三人馴獅，他們不但沒有馴服野性很強的猛獅，而且還在獅子獸性發作時用亂棍打死了這

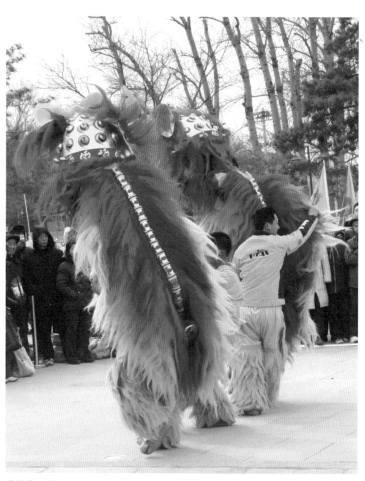

民間獅子舞

隻獅子。朝廷宮人怕皇帝問罪，於是將獅皮剝下，由二人披著獅皮，扮作獅子，由另一人引逗起舞。皇帝見了很滿意，以為是真獅子被馴而起舞，由此而產生了人扮獅子舞。也有說是唐明皇夢遊月殿，見到一隻色彩斑斕的瑞獸在殿前對著皇帝邊舞邊耍著繡球。明皇見了很喜愛，於是在夢醒後，要下臣按夢中所見重現獸舞。下臣當然命宮人扮獅起舞以悅皇心，由此獅舞由宮中流向民間。各地方民間的傳說多與民生安全有關。廣州、佛山地區傳說每逢過年，山中就走出奇獸進村破壞農作物，危及百姓安全，村民稱其為 "年獸"，為了驅走這些年獸，村人想出辦法，用紙和竹篾紮成奇獸，獸身塗上色彩。每逢害人的年獸進村，即用樂器及鐵鍋等擊打出聲，躍出迎擊，年獸見奇獸，落荒而逃。由於獅子性兇猛，為獸中之王，所以百姓所紮奇獸很自然就變成了獅子形象。而且這樣的行動還有了保安全、求吉祥的象徵意義，從而發展成為過年過節期間的吉慶活動。

在這裏，我們不去深究獅子舞的起源，只需要知道獅子舞確已經成為普及大江南北的民間活動，它帶給百姓歡樂、吉祥與平安，而且在不少地區還形成了自己的特徵。大體上可將它們分為北方與南方兩派，簡稱為北獅與南獅。北獅以河北為中心，其中以徐水縣的舞獅最為著名；南獅以廣東為中心，其中佛山、陽江都是著名的獅舞之鄉，其他在湖北、湖南、廣西等省區也都有自己的舞獅之鄉。南、北、中各地都很注重自己

地區的獅子舞特點，但在普通百姓眼中，各地獅舞的共同點很多，它們之間的相似處大於相異處。

首先，獅子舞都由人扮演，兩人一前一後，前者手握獅子頭，後者身披獅子皮扮為獅身與獅尾，二人皆在腿上套上毛皮以作獅子肢腿，如此合扮成為一隻獅，稱為“太獅”。另有一人頭戴獅頭帽，身披獅皮衣，手腳當獅腿扮成小獅，稱“少獅”。除太獅、少獅外，還有一人手持繡球，身穿武士裝作引獅人。

這些人扮獅子的造型都是頭大身子小，俗稱“十斤獅子九斤頭”，而各地獅子的特點多表現在獅子面部和眼睛、嘴巴的大小與表情上。

獅子身上披的皮毛顏色南北有差異，北獅多為黃色獅毛，而南獅喜用多種色彩。各地獅舞都結合傳統的音樂、舞蹈和武術。音樂都用鑼、鼓和鈸，擊打出聲，獅子按鑼、鼓聲的高、低與節奏之快慢而表演出各種舞姿。獅子舞的動作有站立、行走、跑動、跳躍、滾翻、睡覺等，這些都是通過獅子身體的大動作來表現的；此外還通過四肢和頭部表現出打哈欠、撓癢癢等逗人喜愛的動作。南派獅子自稱還能通過獅身獅頭的動作和獅子面部的神情表現出驚嚇、疑惑、尋找、盼望、煩惱、急躁等不同的神態。

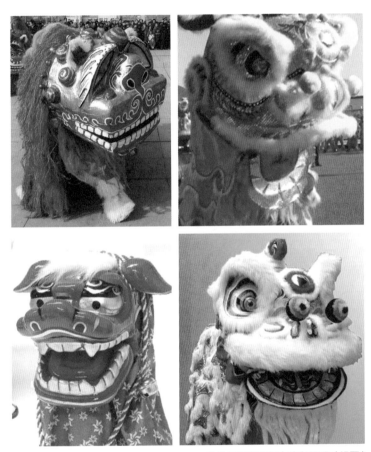

各地民間獅子舞中的獅子頭（組圖）

無論南、北獅舞都有一套十分驚險的高難度動作，包括走繡球、跳椿、爬高和高空翻滾等。走繡球是獅子站立在大繡球上，隨著繡球滾動而行走；跳椿是在地面上插立若干高低不同的木椿，獅子隨著鑼鼓節奏，在木椿上跳動；爬高是獅子爬上高梯子或者用方桌重疊的高台，由低到高逐級躍登，然後從桌子頂上空翻落地。由兩人合扮的獅子要完成這些動作需要很好的武功，否則很容易失手摔傷。

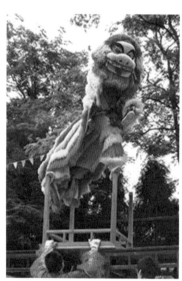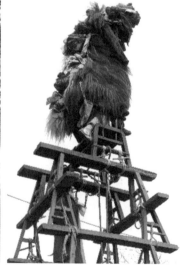

獅子舞中的爬高（組圖）

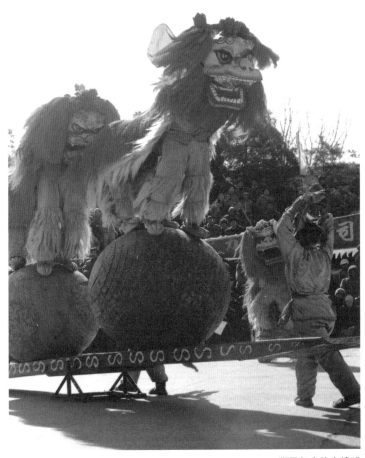

獅子舞中的走繡球

獅子的人化

在介紹了獅子舞的情況之後，人們不禁要問，舞獅子表現的那些動作和獅子的各種神態都是真獅子所能表現的嗎？如今人們有機會在天然野生或普通動物園裏見到真獅子，在動物園尤其在野生動物園裏，可以見到真獅子的停留、走步、跑、跳等各種姿態，也可以見到獅子臉部的平常神態和發怒時張嘴露牙的兇狠相。人們也能夠在雜技團的場地內見到經過馴化和訓練的獅子，它們在馴獸獅的引導下，能夠做出一些如登高、走繡球的動作。但我們不會看到獅子臉上那種喜、怒、哀、樂的不同神態，更看不到以獅子形態與臉部表情表現出來的諸如驚恐、疑惑、煩惱等樣子。所以這些動作和神態其實都是由人設計出來，又由人本身來表現的，他們只是藉助了獅子這個形體。

我們可以將這種現象稱為獅子的"人格化"，或稱獅子的"人化"。獅子一經人化，便可以表現出並非獅子本身所具有的，而完全是由人想象設計出來的各種動作與神情。這樣通過獅子舞和其他民間的獅子麵點、獅子玩具，獅子與百姓的生活更加貼近了。獅子這種生性兇猛的叢林野獸終於走進人間，變成象徵著歡樂與吉祥的瑞獸。

全國各地的獅子舞創造了一系列獅子的藝術形象。獅子舞作為產生自民間，又扎根和流傳於民間的土生土長的藝術，產

生的獅子形象必然會影響到其他的民間藝術。民間一張硬木太師椅上竟雕出生動活潑的獅子和獅頭，達十處之多。我們在各地鄉村中見到的麵食獅子、泥玩具獅子、紮紙獅子等，都說明了這種狀況。當然在各地家具、麵食、泥、紙獅子的創作中，民間藝人對獅子形象又進行了再創造，它們又會影響到獅子舞的形象 …… 如此的相互借鑒和影響，使流傳在各地民間的各種獅子形象更加豐富和多彩。

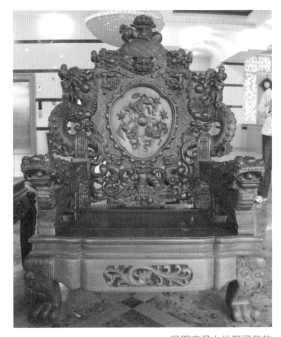

民間家具上的獅子裝飾

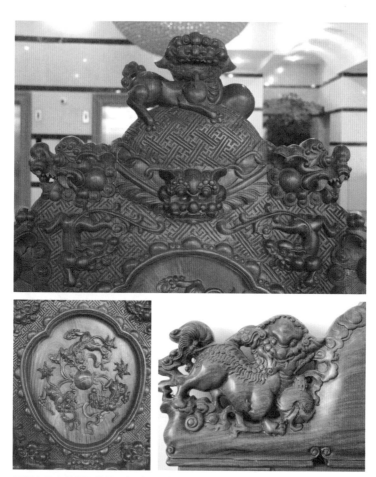

民間家具上的獅子裝飾局部（組圖）

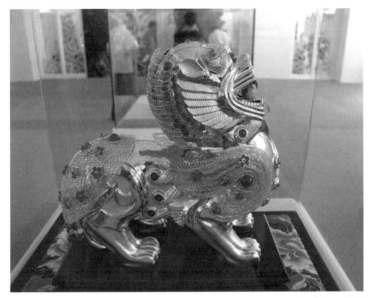

民間獅子工藝品

　　這種影響同樣也會表現在建築的獅子形象上，如果說在北京紫禁城宮殿大門前的守門獅還保持著獅子那種兇猛的形象，那麼在紫禁城西路虹橋欄杆柱頭上的小石頭獅子就表現出民間獅子那種頑皮形象了。走出宮殿到各地民間，寺廟前、住宅門旁都可以見到千姿百態的獅子。山東曲阜孔府大門前的一對雄獅與雌獅，都蹲坐在石座上，歪著頭，扭著身，不是用足按，而是兩腿抱著繡球和幼獅，這種神態似乎不應該出現在一代聖賢大學問家孔夫子的家門前。至於在各地石橋欄杆柱頭上的那些獅子造

型更加隨意，嬉戲狀的，頑皮的，嬉皮笑臉的，甚至是一副無賴狀的，形如一條哈巴狗的，應有盡有。

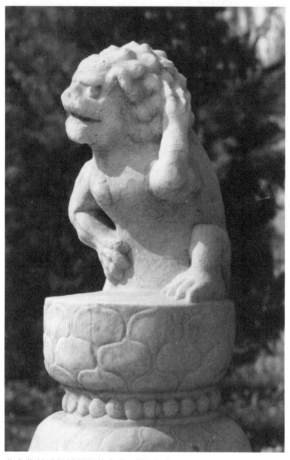

北京紫禁城虹橋欄杆柱上的石獅（1）

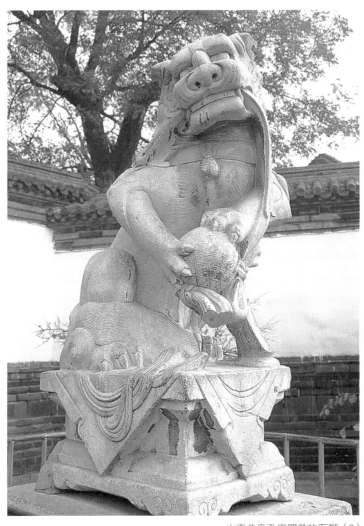

山東曲阜孔府門前的石獅（2）

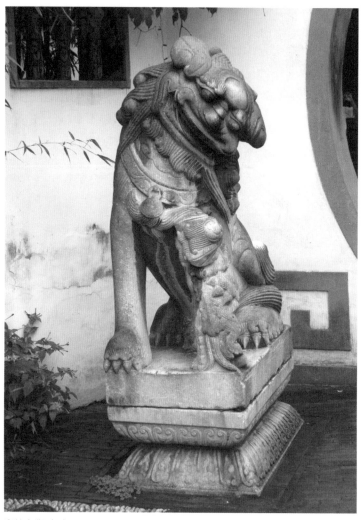

喜笑之獅（1）

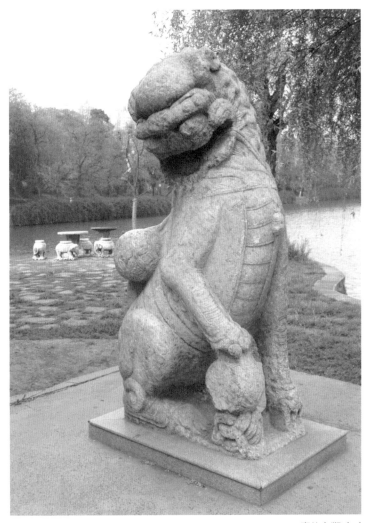

喜笑之獅（2）

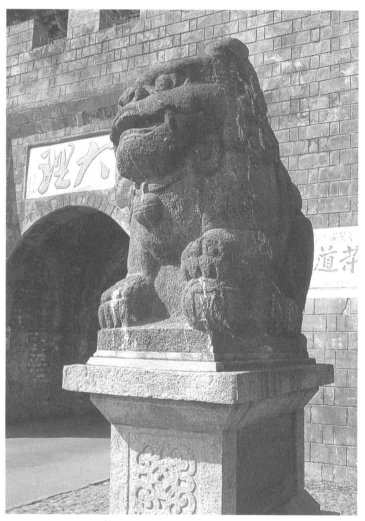

木呆之獅（1）

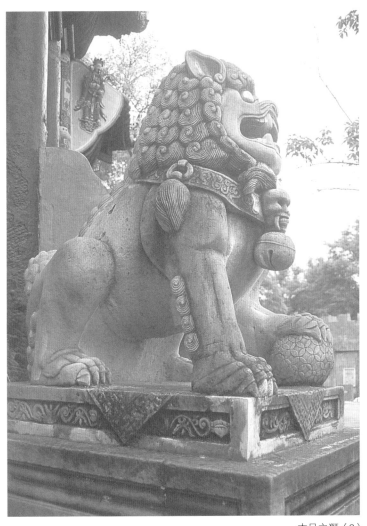

木呆之獅（2）

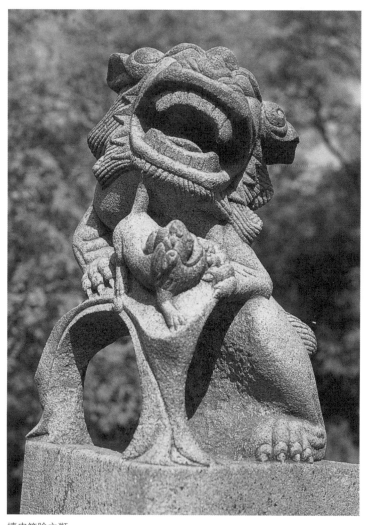

嬉皮笑臉之獅

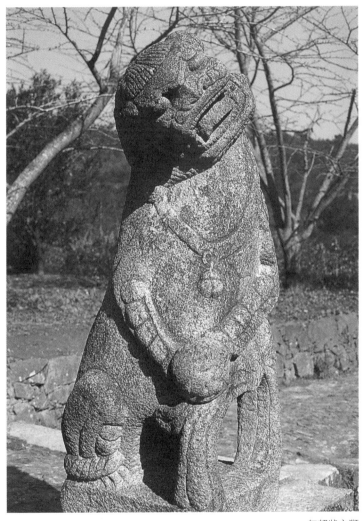

無賴狀之獅

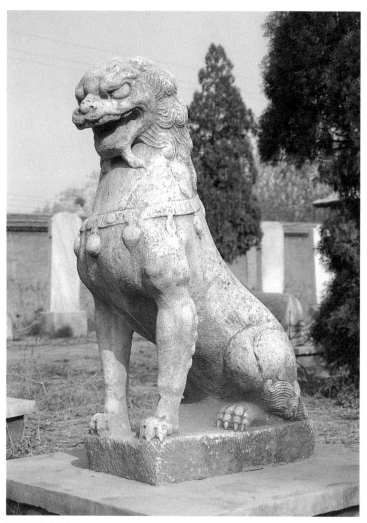

哈巴狗狀之獅

現代獅子

　　獅子在兩千多年以前的漢朝被當作禮品送到了中國，儘管在性格上和熊貓相異，兇悍而不溫順，形象也不像熊貓那樣憨厚可親。但獅子也很快地從宮廷走向民間，像熊貓一樣受到百姓的喜愛，成了歡樂、平安與吉祥的象徵。正因如此，獅子能夠超越時代的限制，從古代到現代，一直活躍在中華大地。

　　儘管在 20 世紀 60 年代 "文化大革命" 期間，獅子曾經被當作 "四舊"（舊思想、舊文化、舊風俗、舊習慣）而遭到斷肢砍頭的破壞，但改革開放以後，獅子更加普遍地出現在各類建築的大門前。從學校到商店，從政府機構到民宅，門前左右都喜好擺上一對或大或小的石獅子。在農村，製作泥獅子、紙獅子、麵食獅子的手工藝都被列為非物質文化遺產而得到保護與繼承。1998 年北京大學百年校慶，正值新建圖書館落成，外地校友特地運來兩隻石獅子放在圖書館的入口，還在石獅子脖子上圍以紅色綢巾以增添喜慶。北京圓明園從大門到各個景區，大大小小的建築群的門前過去曾經有過無數的石獅子。自從 1860 年遭到英法聯軍的洗劫破壞後，這些獅子也先後被運走或被盜，散落在遠近的機關、學校等各個場所，近年來圓明園經過努力也收回不少。長春園中的含經堂原來是一組規模很大的殿堂建築，現在經過考古發掘，被當作遺址保護下來。大門前的

石獅子不在了，每逢節日，園林工人用花草紮成一堆獅子蹲立在門前，也算是對當年石獅子的懷念。

北京圓明園含經堂遺址的花獅

北京一家百貨公司新廈落成開張，特地製作了兩隻石獅子放在大門左右。獅子蹲坐在高高的石座上，不論雄獅或雌獅，其足下、胸前、背上都趴伏著幼獅。在須彌座的表面和側面也雕出不同姿態的小獅子，加起來共有百隻之多，寓意“百世慶太平”。為了滿足社會對獅子的需求，在河北曲陽縣和福建惠安縣這北方和南方兩大石雕之鄉的石雕廠院裏，滿放著大大小小的石獅子。曲陽馬路邊私營的小石雕廠一家連著一家，已經完工待以出售的石獅子排列在馬路兩側，組成了石獅子的長廊。今日的中華大地上，獅子真交到了好運。

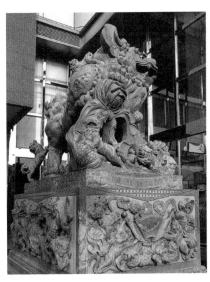

北京某商廈門前的石獅

改革開放以來，中外的經濟、文化交流頻繁，現代化的信息暢通為人們擴大了眼界，外國的石獅子形象也開始在中國出現。接近真實獅子形象的、與中國傳統石獅子具有不同風格的石獅被放在商店、銀行的入口。廣東東莞市郊的一個農村，早年去國外經商、打工的村民不少，現在紛紛回來在村裏修建家族的祠堂。這個村的村委會大樓前就安放了兩隻洋獅子。

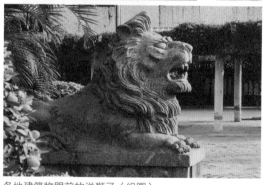

各地建築物門前的洋獅子（組圖）

如果說這是國外對國內的影響，那麼中國的獅子傳到國外的就更多，它們當然不是真獅子，也不是石雕的或者銅鑄的獅子，而是獅子舞。

　　獅子舞作為一種中國傳統的民間藝術，傳到國外的時間應該比較早，那是隨著出國的華僑帶出去的，但是大規模地在國外各地出現還是中華人民共和國成立以後的事。中華人民共和國成立之初，開始了對外的文化交流，把各種中華民族的傳統文藝呈現在各國人民的面前，獅子舞是其中演出最多、最受觀眾歡迎的節目之一。獅子舞所表現的各種動作、各種神態，既可親可愛，又十分驚險，尤其演到最後，扮獅子的人從獅子頭和獅身中鑽出來面對觀眾時，都會引起人們一陣驚喜。

　　改革開放之後，出國的華人更多了，世界各地先後出現了唐人街。隨著祖國的日益富強，各地華僑倍感欣喜，他們更樂於在異國他鄉用自己民族的傳統民俗活動來慶祝傳統的節日，其中用得最多、最普遍的就是舞獅子和耍龍燈。

　　在中國的牌樓下，鑼鼓一敲，獅子一跳，長龍一遊動，節日的歡樂氣氛一下子就出來了。在這裏，牌樓只是提供具有中國特徵的環境，而獅子和神龍卻是活的，它們更能表現出廣大華僑對自己鄉土的懷念和對所在國家的友好之情。在中國，人們喜用“龍騰虎躍”來形容和表達國家太平盛世時百姓歡樂與喜慶的心情。人們在此時此刻看到的雖是“龍騰獅躍”，卻完全

忘記了獅子。和牌樓、龍不一樣，獅子不是土生土長在中國大地上，而是由外國“進口”的，但它竟替代了老虎的位置，和牌樓與神龍一樣，成了中華民族的一種象徵，一種標記 —— 這就是傳統文化所展現的力量。

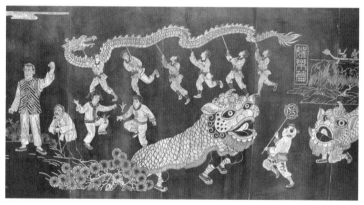

龍騰獅躍圖

責任編輯	陳思思
書籍設計	任媛媛

書名	獅子
著者	樓慶西
出版	三聯書店（香港）有限公司
	香港北角英皇道 499 號北角工業大廈 20 樓
	Joint Publishing (H.K.) Co., Ltd.
	20/F., North Point Industrial Building,
	499 King's Road, North Point, Hong Kong
香港發行	香港聯合書刊物流有限公司
	香港新界大埔汀麗路 36 號 3 字樓
印刷	美雅印刷製本有限公司
	香港九龍觀塘榮業街 6 號 4 樓 A 室
版次	2019 年 1 月香港第一版第一次印刷
規格	大 32 開（142 × 210 mm）176 面
國際書號	ISBN 978-962-04-4287-2

© 2019 Joint Publishing (H.K.) Co., Ltd.

Published & Printed in Hong Kong